*redjuice*的奇幻戰乙女

跟日本插畫大師一步一步學CG 01

CG Illustration Techniques

Illustration and Explanation by redjuice

U0127309

Illustrator School 插畫學園
|獨家授權國際中文版|

序

感謝您購買《跟日本插畫大師一步一步學CG：01》，本書為繪製插畫的技巧書，從初學者開始一直到職業技巧為止，以多數讀者能夠理解的內容介紹繪製插畫的全部過程。

有100個插畫家的話，就會有100種繪製方法。本書所介紹的方法，也只是世界插畫家所使用各式各樣的方法中的其中一部分。其中我以使用SAI與Photoshop為中心，依照輪廓、線稿、上色等步驟完成一張完整插畫，來一一介紹各種繪圖技巧。如果能對讀者有新的啟發，那我就深感榮幸了。

我從2008年開始成為職業畫家，執筆的時間點距離第一個商業作品還不到兩年，作為一個插畫家還有許多不成熟的地方。我開始作畫的時候，是在踏入社會後的第四年。因為轉職更換跑道之間所空出來的些許時間中，在網路上發現了「繪圖討論區」的存在。此後的7年之間，因為興趣而在網路上繪圖與網友分享，回過神來就變成專業的插畫師了。現在已經與十年前不一樣，可以馬上將畫好的作品發表到網路上。在發表後幾天之內，就可以讓幾萬人觀賞，已經是一個不能忽視網路的時代了。不過在幸運的背後，可怕的是也可以從瀏覽數字上看到網友的評價。

由於pixiv或deviantART等網路上藝術社群網路的出現，讓插畫家的活動發生巨型的改變。不論是職業畫家或是同好之間，插畫家的圈子在這數年之間也發生了巨大的變化。在網路上不管是貫徹自己的道路，或是回覆自己作品的評論都是自由的，而今後我也將在網路這個領域中繼續徜徉。

redjuice

CONTENTS

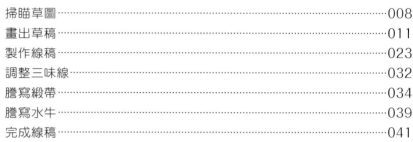

CHAPTER.03　使用SAI與Photoshop畫出未來風格的人物…139

CHAPTER.04　彩圖與線稿圖集 …………………………… 213

有關作業環境與發佈的資料

筆者所使用的電腦為安裝了Windows XP（32位元）的自組主機，一共有安裝了兩張顯示卡，其中「Geforce 8800GT」對應的是24吋的主螢幕「DELL 2407WFP」以及21吋的手寫液晶顯示器「Cintiq 21UX」，而「Geforce 7800GT」對應的則是17吋的液晶銀幕「RDT1711S」，功能為顯示出網路相簿「Picasa」及相片管理工具軟體「Bridge」。

在製作的環境中最需要注意的是，記憶體的容量與虛擬硬碟。雖然電腦已安裝了7GB的實體記憶體，但32位元版的Windows XP最多只能使用到3GB而已。因此在使用

Photoshop作業的時候，也會有記憶體不足的情形發生。而剩下4GB的記憶體就使用「Gavotte Ramdisk」（http://www.chweng.idv.tw/swintro/ramdisk.php）來處理，這個軟體可以用Windows XP掌管範圍外的記憶體，來建立並使用RAM Disk。因為RAM Disk的讀取速度可達到實際硬碟的數十倍，所以就算將Photoshop分配到RAM Disk的話，與Windows XP掌管的記憶體在使用上來說，並沒有太大的差別。雖然RAM Disk的設定過程並不簡單，不過請在網路上搜尋"Gavotte Ramdisk"尋找有用資訊。

由於「步驟記錄狀態」設定太高會耗掉大量的記憶體，所以這裡設定「10～20」左右即可。

為了不讓Photoshop佔掉所有記憶體，在這裡設定控制記憶體的使用量（1,489MB）。

Gavotte Ramdisk（3.87GB）

ACARD「ANS-9010」（免驅動程式就可以用DDR2 SDRAM的內建5.25吋RAM插槽，7.06GB）

圖層結構的完成資料、筆刷檔案及Tool Preset發佈中

· Chapter.01＆Chapter.02的完成插畫（含全部圖層）高解析度版／低解析度版

· Chapter.03的完成插畫（含全部圖層）高解析度版／低解析度版

· SAI的自訂檔案（設定方法請參考本書P.046）

· Photoshop的原創Tool Preset（設定方法請參考本書P.116）

· 其它資料

上述資料可以在下方網站中下載，為了能夠正常使用請參考網站上的「使用注意」。

http://www.dcplayer.com.tw/url/edm/20120724/index.htm

 DATA

此外在筆者的網站中也有發佈本書的相關資料，詳細情形請瀏覽筆者的網站

Chapter.01

使用SAI製作線稿

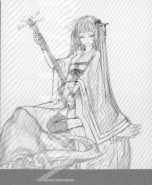

CHAPTER.

01

使用SAI製作線稿

本書介紹的是如何使用SAI與Photoshop去完成從和服人物的線稿開始直到上色的整個過程。第一步是畫出線稿,線稿是先用筆畫出輪廓,細微部分再使用SAI來完成。本單元介紹的是使用SAI開始一直到完成線稿為止的設定,以及容易出錯的地方。

掃瞄草圖

01 首先在A4列印紙上用自動鉛筆快筆畫出幾張構圖的idea,雖然對地球不太環保,不過速度卻是比在電腦上畫要快多了。不用太拘泥於紙張及畫筆,從數張草圖中選出一張喜歡的。

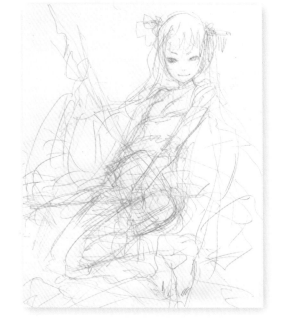

●概念
並沒有什麼特殊的概念,由於其它作品有未來風格且給人數位的感覺,所以想要畫一張和風的作品。

●備忘錄
和服、直式構圖、令人矚目的作品。

02 使用掃瞄器掃瞄草圖(這裡使用的是愛普生的掃瞄器)。

①「影像形式」選擇「8位元灰階」

②「解析度」選擇「300dpi」

03 用灰階掃瞄草圖後，將掃瞄後的
草圖儲存。

04 啟動Photoshop後，開啟掃瞄後
的草圖。

05 由於剛掃瞄的圖顏色會較淡，會
讓人不容易觀看。所以在功能列
表→「影像」→「調整」→「色階」中
調整草圖的對比。

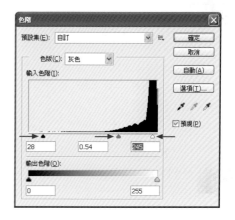

06 如此一來線稿的明暗對比就會變
得非常明顯了。

07 雖然線稿是從A4紙張掃瞄而來的，不過為了可以畫出更細微的部分，所以要把版面尺寸改為A3。在功能列表→「檔案」→選擇「開新檔案」之後，就新增一個「A3」尺寸、「300dpi」的文件。

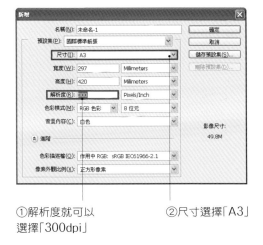

①解析度就可以
選擇「300dpi」

②尺寸選擇「A3」

08 接下來複製掃瞄後的草圖，然後貼在新增的文件上。筆者基本上是使用A3的尺寸在作畫，而解析度則是300dpi以上的高解析度。不過由於這個解析度會增加電腦記憶體的負擔，所以還是建議考慮自己電腦的性能去設定。另外格式方面，則是使用Photoshop的PSD格式儲存。

掃瞄後的草稿

新增的A3文件

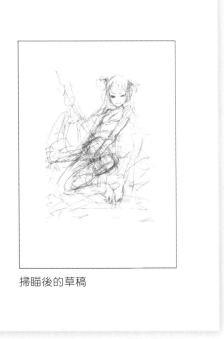

掃瞄後的草稿

設定為A3的文件

畫出草稿

01　現在要以掃瞄過後的草稿做為基礎，使用SAI做進一步的描繪。啟動SAI之後，開啟剛剛儲存的PSD檔案。

02　接下來是新增鉛筆類畫筆工具的設定，在「自訂工具群組」中空白的部分點擊右鍵，在「新增工具」選單中選擇「鉛筆」。

03　然後在「自訂工具群組」中，對「鉛筆」工具點擊兩下，就會跳出「自訂工具設定」。接著在工具名稱一欄裡面，將「鉛筆」改為「鉛筆S」。

Software

繪圖軟體「SAI」

SAI是由日本SYSTEMAX公司所出品的一款繪圖軟體，擁有輕快的動作以及在Photoshop上無法重現的水彩風格畫筆。畫筆的「下筆」及「收筆」非常滑順，也有抖動修正以及旋轉畫面的功能。而且也可以儲存為PSD格式，與Photoshop的相容性相當高。是筆者在進行草稿及上色作業時，所愛用的主要繪圖軟體。

SYSTEMAX的繪圖軟體SAI
價格：5,250日圓

04 在「自訂工具群組」中可選擇「鉛筆S」，然後設定「最小直徑」以及「畫筆濃度」、「邊緣硬度」項目。

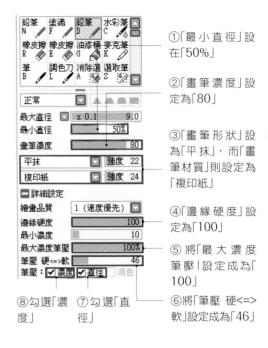

① 「最小直徑」設在「50%」

② 「畫筆濃度」設定為「80」

③ 「畫筆形狀」設為「平抹」，而「畫筆材質」則設定為「複印紙」

④ 「邊緣硬度」設定為「100」

⑤ 將「最大濃度筆壓」設定成為「100」

⑥ 將「筆壓 硬<=>軟」設定成為「46」

⑧ 勾選「濃度」

⑦ 勾選「直徑」

 DATA

SAI的原創設定「鉛筆S」工具與「橡皮擦濃淡」工具都可以在網路上下載，詳細情形請參考P.006

※關於新增「畫筆材質」的方法，詳細情形可以參考P.048

/ TECHNIQUE

將材質設定為複印紙的原創鉛筆

為了得到與鉛筆或自動鉛筆相近的質感，可以自創複印紙的材質，並適用於畫筆上面。而筆尖形狀也是自創的畫筆，稱之為「平抹」。雖然作品在上傳到網路上後，會幾乎看不到材質，但是在印刷時調整解析度之後，就會明顯的出現效果了。要選擇無材質的平順線條，還是寫實的線條，會因個人喜好而有很大的不同。由於筆者所畫好的線稿都使用繪圖板及SAI，並且使用複印紙材質的自動鉛筆，所以想要在作品上重現這個質感。

① 原創的筆尖形狀：「調色刀」

② 原創的筆尖形狀：「平抹」

③ 原創的畫筆材質：「複印紙」

④ 原創的畫筆材質：「岩面2」

05 接下來可以新增「橡皮擦濃淡」工具，這是附有最大濃度筆壓的橡皮擦。

①先將「最大濃度筆壓」設定為「100」

②這邊將「筆壓硬<=>軟」設定為「46」

③也記得要勾選「濃度」

06 接下來要畫水牛與背景的輪廓，由於還想再畫更多的背景，所以選擇「選取工具」，再從功能列表→「圖層」→選「任意變形」之後，接著在出現的框框中拖曳四個角落的控制點將框框縮小。最後只要在拖曳的同時按住Shift鍵的話，就可以保持長寬比例任意放大縮小了。

①點選「選取工具」

②選擇「任意變形」

③然後拖曳四個角落的控制點，保持長寬比例縮小草圖

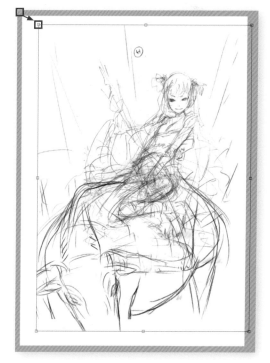

07 然後要雕塑水牛與人物的形狀，就像修整黏土作品時細微的作工一樣的感覺。接下來的步驟就選擇「鉛筆S」來操作。

①選「鉛筆S」工具

②到完成草稿為止，畫筆的尺寸選擇10左右即可

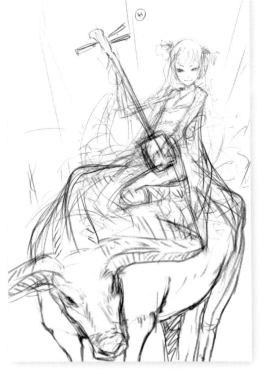

08 再來是加強人物的衣服設計，然後雕塑水牛的頭部，讓水牛看起來有強壯的體格。

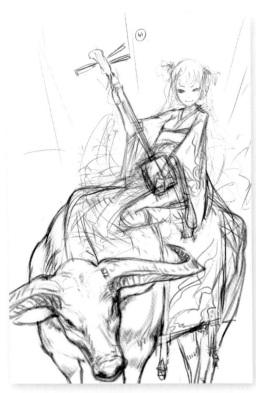

09　這裡加強衣服振袖的形狀，不要太過於強調和式風格，最好能夠讓人有點夢幻的感覺。

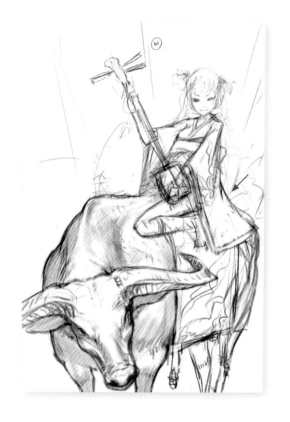

10　再來完成細微的部分，並且推敲背景的平衡。這個時候，還不用決定人物要穿什麼。

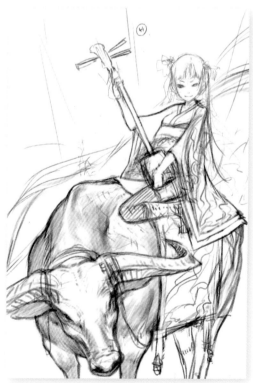

11 接下來修飾人物的髮型。

12 然後可試著反覆反轉影像，用來
調整髮飾的設計(可以參考右頁
的「TECHNIQUE」)。這裡就不要
考慮太多，直接依照自己的直覺
雕塑出來。

13 接下來要修飾的是髮型,特別是不用注意先後順序,看到哪裡就畫到哪裡。

✏ ― TECHNIQUE

反轉影像確認平衡

在快捷列工具上點擊「水平翻轉檢視」的按鈕,就可以反轉圖畫的影像。由於這是常常會使用到的功能,所以可以登錄到鍵盤快速鍵中。反轉影像後,要調整表情的平衡也會比較容易。另外,筆者使用的並非十字基準,而是以鼻子為頂點的三角形來調整表情。

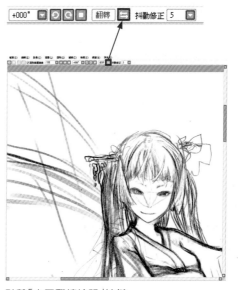

點擊「水平翻轉檢視」按鍵

14 由於眼睛左右平衡有點違和感，所以這裡使用「選擇筆」工具選取左眼後，按下CTRL+方向鍵來微調整眼睛的位置。

①點選「選擇筆」工具

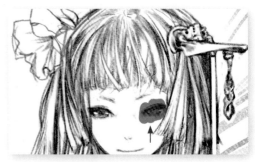

②選取左眼的部分

↓

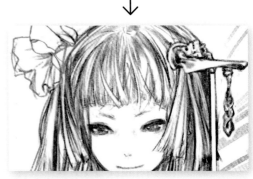

③將左眼稍微往上移

15 使用「任意變形」工具，稍微轉動全部圖畫的角度，調整整體構圖的平衡。由於這樣看起來左下角有點單調，所以加上水牛頭上的飾品。

①點選「選取工具」

②選擇「任意變形」

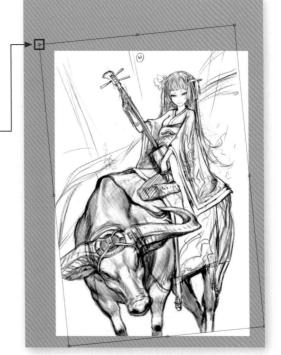

③拖曳框框角落的控制點，旋轉圖畫的角度

✐ ── TECHNIQUE

把鍵盤快速鍵設定為與Photoshop一樣

由於「任意變形」是經常使用到的功能,所以可登錄到鍵盤快速鍵中(「Ctrl+T」鍵)。如果Photoshop也有相同功能的話,設成同一個快速鍵就比較不會忘記。

在功能選單→「其他」→點「鍵盤快速鍵」後,就可以設定快速鍵了

| 16 | 選擇「套索工具」後,選取圖畫的背景。 |

點選「套索工具」

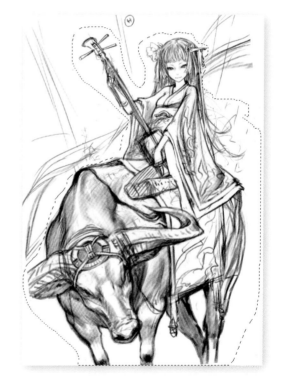

17 選取好背景之後，在功能選單上 →「編輯」→點擊「剪下」（或者是 Ctrl＋X鍵）把背景剪下，然後用 Ctrl＋V貼到新增的圖層上。為了 讓作業容易進行，把人物的圖層 取名為「主要草稿」，而背景的圖 層取名為「背景草稿」。

①點擊「新增色彩圖層」

②把選取區域貼到新增的圖層上

③把名稱改為「主要草稿」

④把名稱改為「背景草稿」

18 由於「背景草稿」中空白的地方都 是白色，這裡利用「亮度->透明 度」把空白的部分變為透明，只 留下黑色的部分。

①在功能列表→「圖層」→選擇 「亮度->透明度」

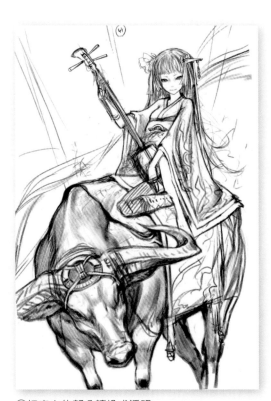

②把空白的部分轉換成透明

19 為了不讓草稿的線條搞混，所以要在這把「背景草稿」圖層中的線條改成藍色。把背景的部分再畫一次，從這開始就用「鉛筆S」畫。

鉛筆S
D

①選擇「鉛筆S」工具

H ◁ 3:170
S ◁ 000
V ◁ 000

②顏色選擇藍色

圖層1
正常
100%

背景草稿
正常
100%

③選擇「背景草稿」

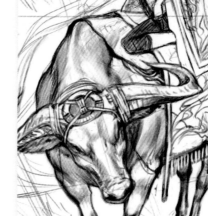

20 這裡由於握著琴桿的手姿勢不太自然，所以對照自己的手來畫，而照片則可以使用手機來拍攝握著吉它琴頸的手。而關於三味線的天神（相當於吉它頭的部位）形狀，可參考資料修改加強。

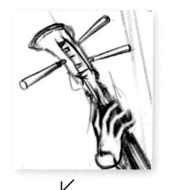

↙

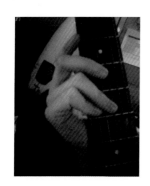

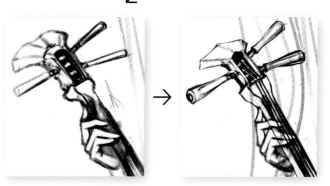

→

21 由於作品想像中的背景是紅色，所以線稿用紅色做細部修整。修整完後，草稿就幾乎可以算是完成了。

②選擇「背景草稿」

H ▭▬▬▬▬▬▬▬▬ 5:23b
S ▬▬▬▬▬▬▬▬▭ 255
V ▬▬▬▬▭▭▭▭▭ 189

①顏色選擇紅色

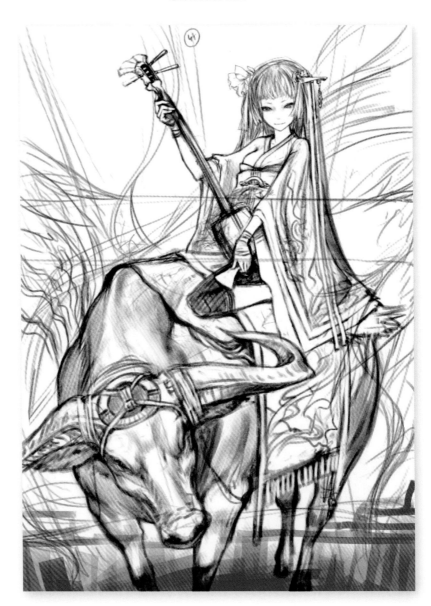

製作線稿

01 再來就是把草稿謄寫成線稿了，要使用的畫筆是打草稿時使用過的「鉛筆S」工具，從這裡開始用「鉛筆S」工具來畫。

選擇「鉛筆S」工具

TECHNIQUE

簡單調整畫筆直徑的「PowerMate」

筆者控制SAI畫筆直徑的時候，所使用的就是這個有外接USB的多功能媒體控制器「PowerMate」。雖然平常就可以透過程式上顯示數值的圖示來選擇畫筆的尺寸，但是使用PowerMate的話，就可以用旋轉鈕來控制畫筆的尺寸了。

照片中央那個很像是旋轉鈕的東西就是此處說的「PowerMate」

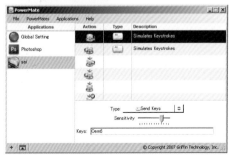

在PowerMate中設定SAI的按鍵

02 現在新增一個圖層來畫線稿,點擊圖層面板的「新增色彩圖層」按鍵,從這裡開始就在選「圖層1」的狀態下作業。

①點擊「新增色彩圖層」

②完成新增「圖層1」

03 接下來從眼睛開始畫,由於人物的表情是最被重視的重點之一,所以常常是第一個下筆的地方。決定表情之後,其他部分的進展就會快上許多。因此直到畫出滿意的表情以前,不管花多少時間重畫也不足為奇。而因為這次的結果與草稿時腦海中的理想影像相當接近,所以少見的一次就畫好了。

 畫筆直徑選擇「2.3」

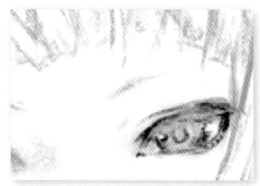

04 為了畫出輪廓的細節部分,畫到某種程度草稿的感覺後就可以停筆了。

 畫筆直徑選擇「2」

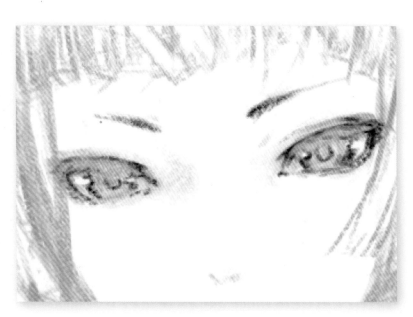

 05 接下來要畫鼻子與嘴巴，在畫的時候加上橡皮擦配合，調整出大略的形狀。

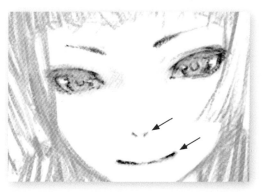 畫筆直徑選擇「2」

 06 再來畫入頭髮的線條，盡可能一筆到底的畫完。如果要畫較長線條的話，可以抬高手肘，用整隻手來作畫。

畫筆直徑選擇「1」

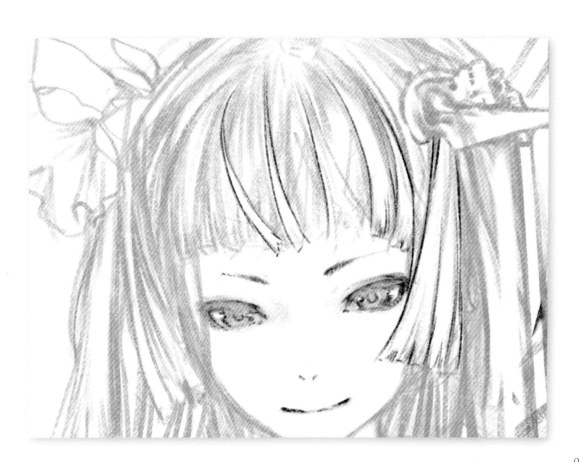

07 畫完頭髮後，接下來就一直畫到衣襟。筆者作畫時不會依各部分來畫，而是一個區域一個區域的畫。若優先畫想畫的部分，各部分常常就會變成支離破碎。而且用ＳＡＩ作畫與在紙上用鉛筆或墨水作畫不一樣，不用擔心紙張會被弄髒。不用在意畫的順序這一點，就是電腦繪圖的優點。

畫筆直徑選擇「1.5」

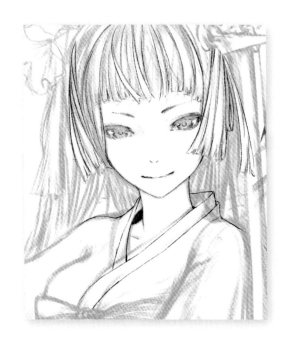

✎ TECHNIQUE

一邊旋轉畫面一邊作畫

因線條角度的不同，也會有不知如何下筆的時候，這個時候就可以把畫面旋轉到方便下筆的角度來畫。雖然標準的快速鍵是「Shift+Alt」鍵，不過筆者設定成用一個「Q」鍵就可以叫出這個功能。在快速鍵登錄這個功能後，作畫時就會很方便了。按下快速鍵的時候，會跳到「旋轉工具」的狀態，而放開快速鍵後，就會回復到原來的工具了。而電腦上繪圖與需要沾墨水的「沾水筆」不同，不需要在意線條下筆的方向。因此只要動筆的話，就可以不用在意紙張的方向，向360度全方位來畫線。不過雖然筆者使用電腦作畫已久，但也不太常用到這項功能。常常畫線的漫畫家，就可以有效的使用「旋轉工具」。

由於右下角的線條比較難畫，所以髮飾旁邊的線條可以旋轉畫面來畫

08 接著加強修飾髮飾細微的部分，這裡掛在下面的髮飾設為銀製飾品，採用立體螺旋的結構設計。

 畫筆直徑選擇「3」

09 長髮的部分也要一筆畫完，如果很難畫出又長又直的線條的話，可以使用「抖動修正」功能，將數值往上調會相當有效。不過缺點是筆壓太重的話，畫筆的反應度就會下降。

①畫筆直徑選擇「2」

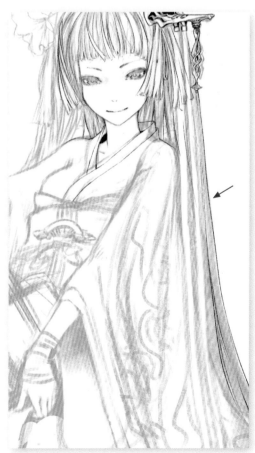

②調高「抖動修正」數值的話，線條就會漸漸變直

10 現在為了加畫腰帶的飾品設計，所以回到「主要草稿」圖層繪製。加畫這個飾品並沒有什麼特別的動機，只是想要把和式與夢想風格氣氛予以合併。

 ①畫筆直徑選擇「3」

 ②選擇「主要草稿」圖層

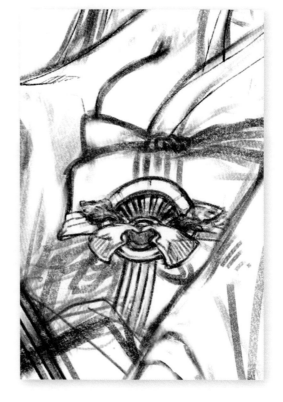

11 接著再度回到「圖層1」圖層，把腰帶的飾品再拓寫一次。

 ①畫筆直徑選擇「3.5」

②選「圖層1」圖層

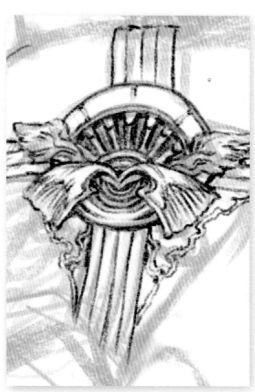

12 依序畫出指頭、振袖、腿。

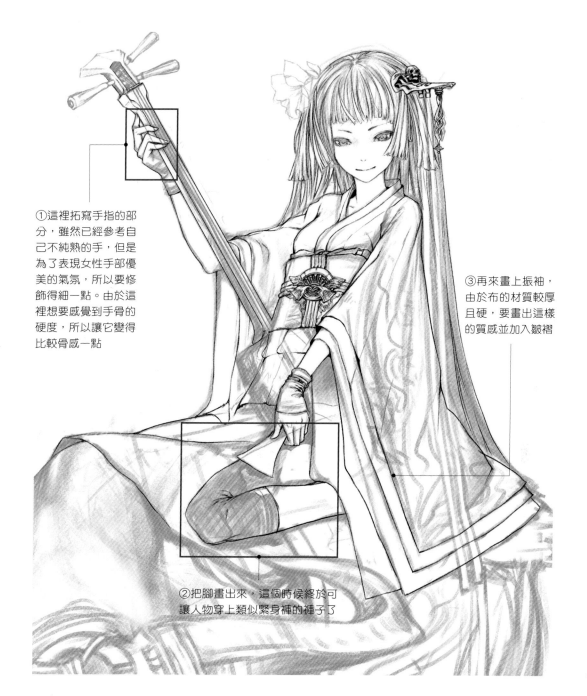

①這裡拓寫手指的部分，雖然已經參考自己不純熟的手，但是為了表現女性手部優美的氣氛，所以要修飾得細一點。由於這裡想要感覺到手骨的硬度，所以讓它變得比較骨感一點

③再來畫上振袖，由於布的材質較厚且硬，要畫出這樣的質感並加入皺褶

②把腳畫出來，這個時候終於可讓人物穿上類似緊身褲的褲子了

13 到這裡終於發現了，左手似乎比較短……。由於在草稿階段，沒有正確的抓出人體結構比例，所以才會發生這種失誤。此外，因為沒有注意仔細縱觀整體畫作，所以在打草稿的時候應該徹底檢查一次才對，反省中。回到「主要草稿」圖層，把手臂改成稍微彎曲一點，這樣就可以不用改變手腕的位置了。由於手臂彎曲而造成皺褶變多，所以最好參考照片等畫上皺褶。

圖中為修飾完草稿的狀態

14 由於這裡要手腕的角度，所以使用「選取筆」工具來選取整個手掌之後，再用旋轉工具改變角度。

①選擇「選取筆」

②用「選取筆」把想修改的地方塗滿

↓

③選擇「選取工具」

☑ CTRL+左鍵單擊選擇圖層
選取‧移動的拖曳檢出距離
±5pix
⦿ 任意變形
○ 縮放
○ 任意形狀
○ 旋轉

④點選「任意變形」

⑤拖曳框框角落的控制點，旋轉手掌的部分

15 再來是要謄寫振袖的部分，雖然皺褶的部分會在最後上色時再做調整，不過在線稿的階段也要加進一些布料的起伏。從這開始，選擇「鉛筆S」工具來作業。

 ①選擇「鉛筆S」工具

 ②畫筆直徑選擇「4」

 →

16 接下來要謄寫左邊的髮飾，最後的目標是要畫出像花瓣一樣，並且像是合成材質般的不可思議的質感。

調整三味線

01 再來回到「主要草稿」圖層中，調整三味線的大小。可對照照片來調整三味線的比例，不要讓人物與三味線的大小比例不符。不過我認為這邊琴頸部分要長一點比較好，所以就畫得比真實比例要長一點了。這一點雖然會被著重真實感的人挖苦，不過還是要先找出畫作吸引人的平衡比例。

①畫筆直徑選擇「12」

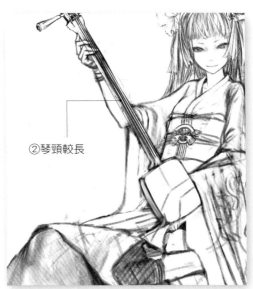
②琴頸較長

02 接下來要畫三味線的天神部分，由於弦鈕部分比起曲線的輪廓，還是直線要比較合適，所以要從這方面修正。雖然畫面是否「合適」這一點是憑感覺來說，但是通常都是很重要的問題。

畫筆直徑選擇「1.5」

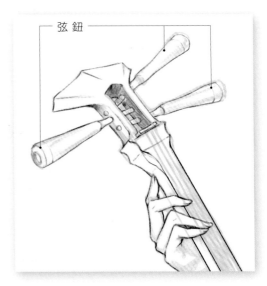
弦 鈕

03

再來是在其它圖層中畫上琴弦，
為了區分圖層的不同，所以畫上
紅色的線。

①畫筆直徑選擇「3」

②點擊「新增色彩圖層」按鍵

③新增「圖層2」的圖層

④三味線的直線部分，可以在使
用「鉛筆」工具時按住Shift，再點
擊起點與終點就可以畫出來了

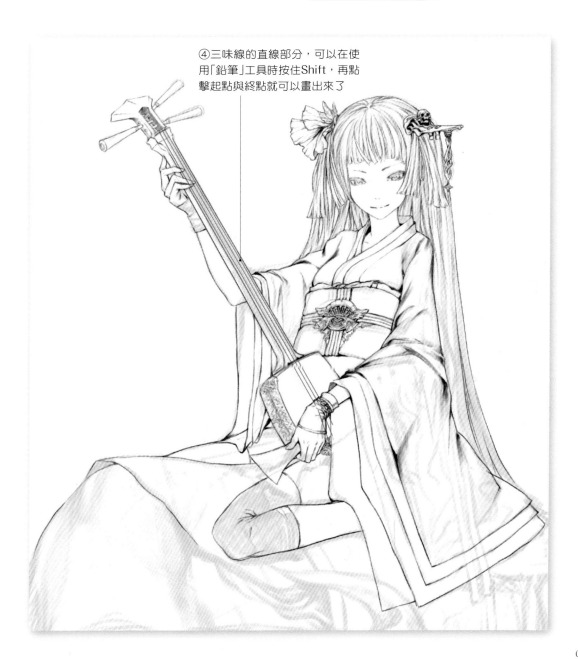

謄寫緞帶

01 接下來要謄寫從右方髮飾垂下來的緞帶，要徒手畫出那麼長而且又直線曲線交錯的線條是相當困難的。雖然可以在畫面上使用定規或是雲形定規來畫，不過這裡要使用的是SAI方便的功能之一「鋼筆」圖層。點擊「新增鋼筆圖層」按鍵新增「鋼筆」圖層，再使用「曲線」工具來畫線條。其中的訣竅就是盡可能的用最少的點，來拉出滑順的線條。這裡與Photoshop的路徑工具不同，並不是貝滋曲線的控制器，由於只要決定錨點的位置就可以決定線條的形狀，所以點幾下就能簡單畫出滑順的曲線是最大特點。

 ①選「曲線」工具

 ②畫筆直徑選擇「3」

③點擊「新增鋼筆圖層」按鍵

④新增一個「鋼筆1」圖層

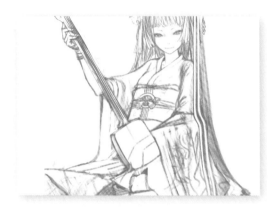

02 再來複製剛剛畫好線的「鋼筆」圖層，再微調錨點以調整線條的形狀，順利畫出緞帶上的線條。

③「鋼筆1」圖層已被複製

②可把「鋼筆1(2)」圖層拖曳到「新增色彩圖層」按鈕上

①把「鋼筆1」圖層拖到「新增色彩圖層」按鈕上

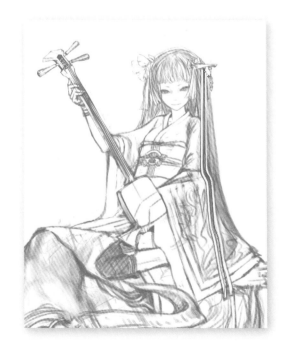

03 雖然也可以使用「錨點」工具來調整錨點，不過也可以在使用「曲線」工具的時候按下Ctrl，來代替「錨點」工具。也可以在「錨點」工具的設定一覽中，確認其它使用「錨點」工具的編輯筆畫功能的快速鍵。

錨點 ①選擇「錨點」工具

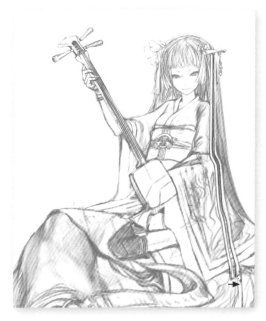

編輯筆畫
○ 選取/解除
　(錨點/點選曲線)
　(右鍵 - 取消選取)
◉ 移動錨點
　(Ctrl+拖曳錨點 - 移動)
　(Ctrl+拖曳曲線 - 新增并移動)
○ 筆畫巨集變形
　(Shift+拖曳錨點/曲線)
○ 刪除錨點/曲線
　(Alt+點選錨點/曲線)
○ 設定/解除巨集變形錨點
　(Shift+Alt+點選錨點)
○ 移動筆畫
　(Shift+Alt+拖曳曲線)
○ 拷貝並移動筆畫
　(Shift+Ctrl+拖曳曲線)
○ 連結筆畫
　(Shift+Ctrl+錨點間拖曳)
○ 刪除筆畫
　(Shift+Ctrl+Alt+點選筆畫)
○ 設定/解除銳角點
　(Ctrl+Alt+點選錨點)
此處的操作通用於其他的鋼筆工具

②點「移動錨點」項目

04 再來複製同樣的4條線並使其排列整齊。

曲線 ①選「曲線」工具

 ②畫筆直徑可選擇「3」

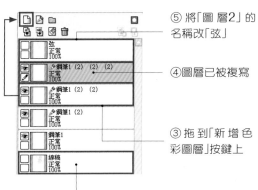

⑤ 將「圖層2」的名稱改「弦」

④圖層已被複寫

③拖到「新增色彩圖層」按鍵上

⑥將「圖層1」的名稱改為「線稿」

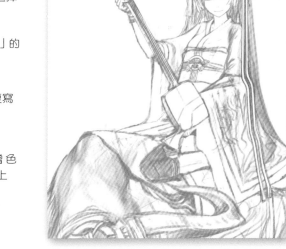

05 接下來從上面開始依序選擇4個「鋼筆」圖層，然後與下方圖層合併。這樣就可以把四個圖層全部整理在「鋼筆」圖層了。

①一個一個的選擇上面三個「鋼筆」圖層

②功能列表→「圖層」→點擊「向下合併」

③把4個「鋼筆」圖層合併到「鋼筆1」圖層中

06 由於要把鋼筆圖層作為一般「線稿」，所以要把圖層點陣化。然後可在功能列表→「圖層」→點擊「色相/飽和度」之後，調低明度，讓其變黑。

 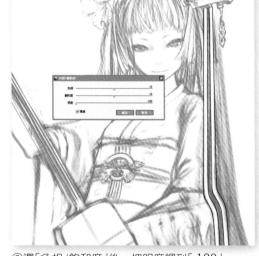

①功能列表→「圖層」→點擊「點陣化鋼筆圖層」

②選「色相/飽和度」後，把明度調到「-100」

07 畫出緞帶尾端。

 ①選擇「鉛筆S」工具 ②畫筆直徑選擇「2」

08 接下來要修正緞帶放在袖子上的形狀，不自然的部分可用「橡皮擦」工具擦掉後，然後新增一個「鋼筆」圖層把擦掉的部分重新補好。補好之後，再與原來已點陣化的緞帶圖層合併。

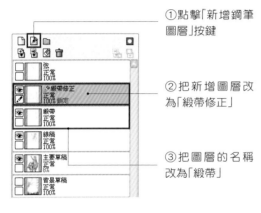

①點擊「新增鋼筆圖層」按鍵

②把新增圖層改為「緞帶修正」

③把圖層的名稱改為「緞帶」

錨點 ④選擇「錨點」工具

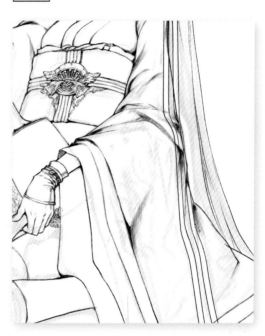

09 接下來要刪除「線稿」內與緞帶重疊的部分，在「緞帶」圖層用「魔棒工具」選取緞帶內側的部分之後，刪除「線稿」圖層中相同位置的部分。

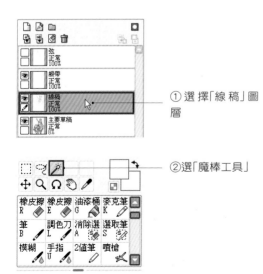

①選擇「線稿」圖層

②選「魔棒工具」

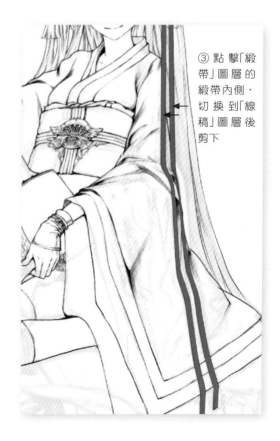

③點擊「緞帶」圖層的緞帶內側，切換到「線稿」圖層後剪下

10 接下來為了要調整「鍛帶」圖層的質感，所以選擇「鉛筆S」工具，以透明色用較輕的筆壓來調整。一般的作法是用透明色消去有顏色的部分後，加上「鉛筆S」工具的材質。要切換前景色與透明色的話，在調色盤工具右下會有一組「切換前景色和背景色」按鈕，只要點擊其左下角的「切換前景色和透明色」即可。

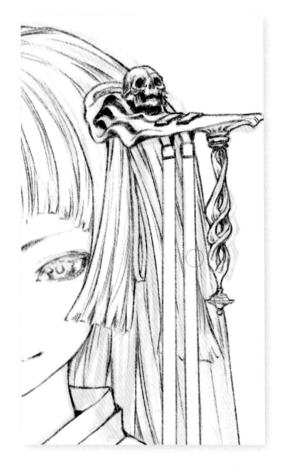

①選「鉛筆S」工具

②畫筆直徑選擇「30」

③點選「切換前景色和透明色」按鍵

11 將「緞帶」圖層與「線稿」圖層合併在一起。

①選擇「緞帶」圖層

②點擊「向下合併」的按鍵後，「緞帶」圖層與「線稿」圖層就合併完成了

謄寫水牛

01 再來要謄寫水牛的部分，要使用比畫人物時還要稍微粗一點的線條來畫。根據完成方法的不同，有時也會把人物畫在不同的圖層上，不過在這個時間點要畫在同一個「線稿」圖層上。

 ①先選擇「鉛筆S」工具　 ②畫筆直徑選擇「5」

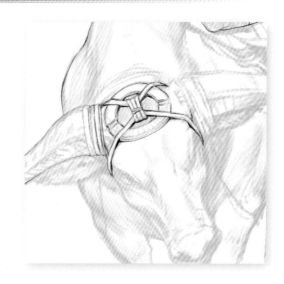

02 接下來要畫牛角細微的部分，只需要用粗一點的畫筆直徑即可，作畫工具還是使用「鉛筆S」。

 畫筆直徑選擇「10」

03　接下來慢慢畫出牛的臉部、身體
以及飾品，與畫鉛筆素描一樣，
鉛筆的強弱會影響到作品細節。
在完成上色之前，加上某種程度
鉛筆的觸感的話，就可以完成獨
特的作品。

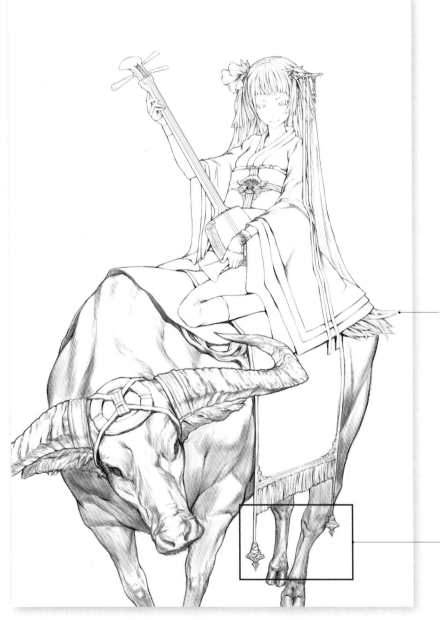

畫出袖子下面像
毛皮一樣的飾品

畫好一個裝飾品
之後，就可以複
製到第2個上面

完成線稿

01 接下來把「線稿」的透明度調到70～80%左右，然後在上面再新增一個「詳細線稿」的圖層。

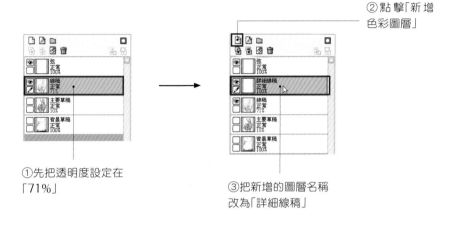

②點擊「新增色彩圖層」

①先把透明度設定在「71%」

③把新增的圖層名稱改為「詳細線稿」

02 用「鉛筆」工具加強陰影及線條交錯的位置，讓線稿看起來更加層次分明。由於通常頭髮上色的步驟相當簡單，所以在線稿的階段就要抓出某種程度的立體感。

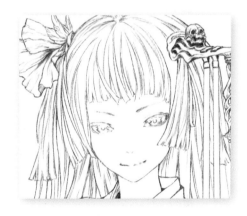

03 雖然後面會將「線稿」圖層和「詳細線稿」圖層合併，不過直到畫出兩者之間某種程度的平衡前，還是分開來比較好。

畫筆直徑選擇「1.5」

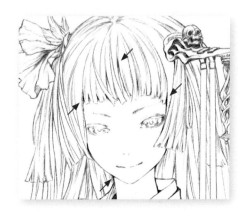

04 強調布的起伏及陰影，讓線稿表現出立體感。

 畫筆直徑選擇「2」

05 再來要調整水牛的線稿，這裡要強調外側的輪廓、臉部以及角的輪廓線條。

 畫筆直徑選擇「5」

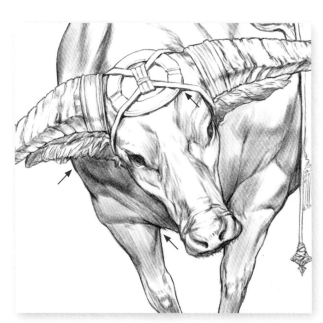

06 接著要修正三味線的天神設計，這裡新增一個「天神修正草稿」再畫一次草稿。

鉛筆 N ③選擇「鉛筆」工具

①點擊「新增色彩圖層」

②把新增的圖層名稱改為「天神修正草稿」

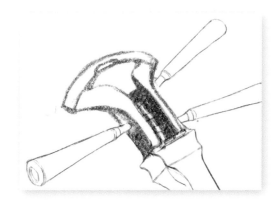

07 再來新增圖層「天神修正」，然後再謄寫一次。

鉛筆S D ③選擇「鉛筆S」工具

①點擊「新增色彩圖層」

②把新增的圖層名稱改為「天神修正」

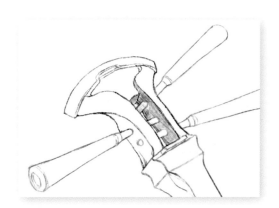

08 再來要修正天神歪斜的部分，把修正角度的輔助線畫在新增的圖層上。

鉛筆S D ③選擇「鉛筆S」工具

①點擊「新增色彩圖層」

②把新增的圖層名稱改為「修正天神輔助」

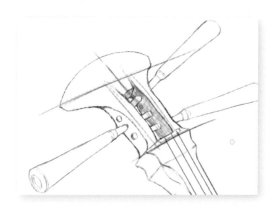

 在「線稿」圖層上用「選取筆」工具選取天神部分。

①選「選取筆」工具

②畫筆直徑選擇「35」

10 使用「選取工具」中的任意形狀之後，可改變四個角落的控制點，以調整天神的角度及形狀。

①選擇「選取工具」

②點選「任意形狀」

11 因為「任意變形」的使用次數太過頻繁了，所以可以登錄到鍵盤快速鍵裡面（Ctrl+T鍵）。而且由於Photoshop也有相同的功能，所以也要設成相同的快速鍵。而且與Photosop一樣，在使用「任意變形」工具的時候，按下Ctrl鍵就可以使用「任意形狀」變形了。

12 接下來就把原本的「線稿」圖層以及「詳細線稿」圖層一起顯示的狀態，跟只顯示「詳細線稿」圖層的狀態來做比較。

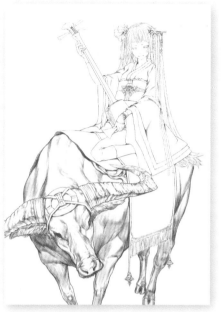

①原本的「線稿」圖層

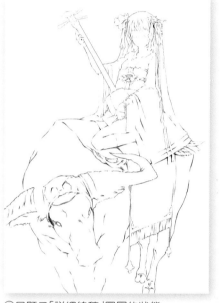

②只顯示「詳細線稿」圖層的狀態

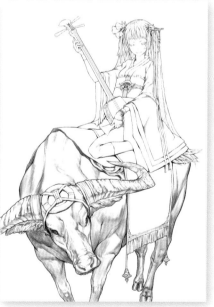

③原本的「線稿」圖層與「詳細線稿」圖層一起顯示的狀態

 TECHNIQUE

新增下載畫筆的方法

接下來本單元將介紹更加熟練使用SAI的自訂功能方法，雖然
在安裝之後的繪圖功能就已經十分完備了，但是筆者有使用
幾種自訂功能的畫筆，這裡將介紹一開始本書所使用的原創
畫筆的追加方法。

01 在進行設定之前，為了可以恢復原本的狀態，所以一
定要先將SAI的資料夾備份。筆者所使用的SAI版本為
1.1.0，如果使用較舊的版本的話，也許會有一部分的
功能無法使用。因此沒有最新版本的話，請到官網下載
最新版本。再來請到第6頁所介紹的筆者自己的網頁，
下載筆者自己設定的SAI自訂畫筆資料。

02 再來請將下載好的壓縮擋檔案解
壓縮，然後會出現如圖所示的資
料夾。

→

03 如果SAI正在啟動中的話，先暫時
把SAI關掉，然後將解壓縮的檔案
覆蓋到SAI的資料夾中，這樣就可
以完整複製筆者的SAI畫筆與材質
了。只不過也會有已使用的畫筆
被覆蓋掉的情形發生，所以要個
別追加畫筆形狀或材質的話，請
依照後面介紹的方法。

將解壓縮的檔案複製起來並覆蓋到SAI的資
料夾上

新增畫筆形狀與擴散形狀

現在從頭開始介紹可以設定筆尖形狀的項目，「畫筆形狀」的設定方法。

01　在SAI的資料夾裡的「elemap」資料夾中，以BMP格式儲存著自創的畫筆形狀。而在筆者上傳檔案裡的「elemap」資料夾中，有放入可作為樣版的「筆型.psd」，然後用這檔案來製作想要的畫筆形狀。其中的一點一點的小黑點，就是畫筆筆尖的毛。注意完成要儲存為BMP格式。

這裡追加的功能可以新增到「畫筆形狀」的選單裡

可開啟「筆型.psd」後加工　平抹.bmp　細毛圓筆.bmp

02　開啟SAI資料夾裡面的一個檔案「brushform.conf」後，新增一行2,elemap\[檔案名稱].bmp，然後儲存檔案。

「擴散形狀」可讓畫筆的邊緣更加自然，因此適合表現透明水彩等。右圖為在圖層上加上畫紙質感，以及水彩境界的畫材效果。

01　在SAI的資料夾裡的「blotmap」資料夾中，以256×256BMP格式儲存著擴散材質。

標準安裝的「擴散和雜訊」

02　與先前新增畫筆形狀一樣，開啟「brushform.comf」資料夾後，新增一行1,blotmap\[檔案名稱].bmp之後，就可儲存檔案。

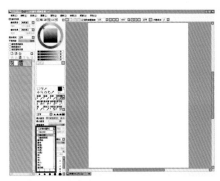

新增畫筆材質

所謂「畫筆材質」就是畫具在紙或畫布等畫材上表現的材質效果。

這裡介紹的功能可以新增到「畫筆材質」選單上面

01 畫筆材質的資料會以灰階Bitmap檔案格式儲存在「blushtex」資料夾中，大小可以有256×256以及512×512、1,024×1,024等幾個種類。由於灰階Bitmap檔案格式無法使用SAI處理，所以請在GIMP或Photoshop上編輯。

複印紙.bmp　　　　岩面1.bmp

02 將「blushtex.conf」使用記事本開啟之後，便可以在內容新增一行1, brushtex\[檔案名稱].bmp，然後儲存檔案。

新增畫紙質感

「畫紙質感」是可表現作品畫紙的質感的功能。

這裡介紹的功能可新增到「畫紙質感」選單上面

01 畫筆材質的資料會以灰階Bitmap檔案格式儲存在「papertex」資料夾中，大小可以有256×256以及512×512、1,024×1,024等 幾個種類。

畫布.bmp　　　　畫用紙.bmp

02 將「papertex.conf」使用記事本開啟之後，便可以在內容新增一行1, papertex\[檔案名稱].bmp就可以儲存檔案。

CHAPTER.02

使用SAI與Photoshop上色的技巧

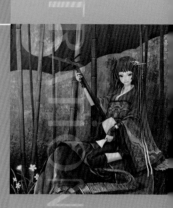

Illustration and Explanation by ...

使用SAI與Photoshop上色的技巧

接下來這個單元要把在Chapter01完成的線稿在SAI上色,並在Photoshop上面編輯或張貼材質。雖然SAI的繪畫風韻較佳是其特徵,不過其色彩的功能也是相當豐富。本單元要介紹的是如何熟練使用SAI以完成圖層合成、遮色片設定或是畫出質感等等的技巧。

區分圖層的設定

01 把人物與水牛等線稿集中到用資料夾管理圖層的「圖層群組」中管理。

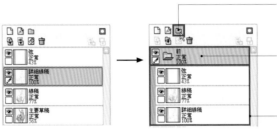

①點擊「新增圖層群組」按鍵

②把新增的圖層群組改名為「前」

③把「弦」及「線稿」、「詳細線稿」等圖層拖到「前」中

02 接下來新增一個「灰」圖層後,在功能列表→「圖層」→點擊「填滿圖層」選項,把圖層整個填滿。如此在畫較明亮的地方時,與線稿之間的間隙就可以比較容易確認。相反的如果是畫較暗的地方時,就要把「灰」圖層隱藏。

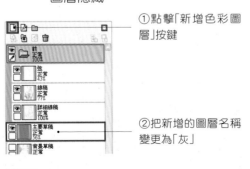

①點擊「新增色彩圖層」按鍵

②把新增的圖層名稱變更為「灰」

③「前景色」選擇灰色

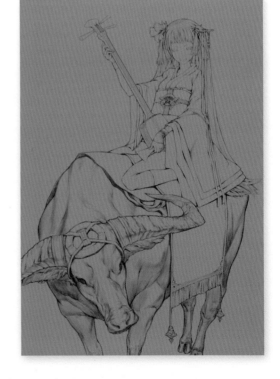

03　接下來要新增區分圖層的「塗滿」畫筆。新增一個「鉛筆」畫筆後，把筆壓感應關掉，並且把畫筆濃度調為「100」。

鉛筆 N	塗滿 F	鉛筆 D	水彩筆 C
橡皮擦 R	橡皮擦 E	油漆桶 G	麥克筆 K
筆 B	調色刀 L	消除選 A	選取筆 S

正常　▲▲▲■　──①選最強的畫筆輪廓

最大直徑　□　x 5.0　10.0
最小直徑　　　13%
畫筆濃度　　　100　──②「畫筆濃度」設定為「100」
【正常的圖形】　強度 56
【無材質】　　　強度 92
□詳細設定
繪畫品質　4（品質優先）
邊緣硬度　　　0
最小濃度　　　0
最大濃度筆壓　75%
筆壓 硬 <=> 軟　76
筆壓　□濃度 □直徑 □混色　──③反勾選「濃度」與「直徑」

04　再來新增一個新圖層「皮膚」，然後在上面畫出臉部的輪廓。

①點擊「新增色彩圖層」按鍵

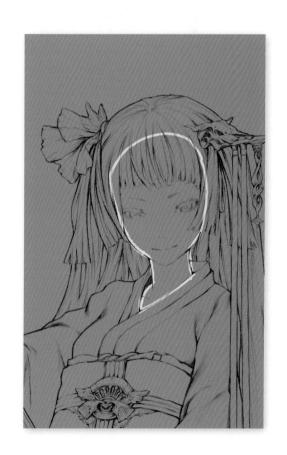

前 正常 100%
弦 正常 43%
線稿 正常 77%
詳細線稿 正常 100%
皮膚 正常 100%　──②把新增的圖層名稱變更為「皮膚」
灰 正常 100%
背景草稿 正常 100%

　③把「前景色」選擇為皮膚色

　塗滿 F　④選擇「塗滿」工具

　10　⑤畫筆直徑選擇「10」

05 把想要填滿的區域圍起來後，就可以使用「油漆桶」工具來予以填滿了。SAI的「油漆桶」工具與Photoshop不同的地方，在於SAI連半透明的地方也可以自動判斷填滿，因此這一部分的功能相當方便。

 選擇「油漆桶」工具

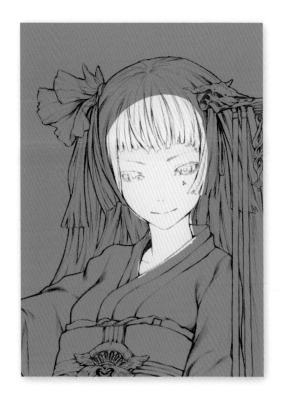

06 把皮膚上完色之後，就用圖層來區分三味線的部分，並且把各圖層依照三味線的各部位取名。由於部分之中也有「胴掛」與「音緒」等較艱深的名稱，所以請參考下圖分類。

弦 正常 43%	①	
撥子 正常 100%	②	
胴掛 正常 100%	③	
胴 正常 100%	④	
繼手 正常 100%	⑤	
護手 正常 100%	⑥	
皮膚 正常		
音緒 正常 100%	⑦	

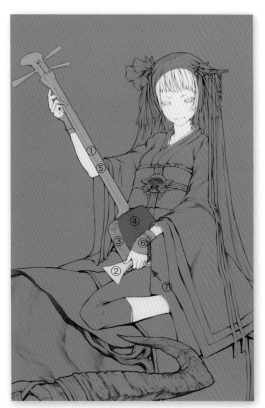

三味線的上色準備

01 首先處理三味線與手指重疊的部分，先新增「三味線」圖層群組，然後把三味線要上色的部分都整理在圖層群組內。由於看起來手指的皮膚比三味線的圖層群組還要前面的樣子，所以這裡就以圖層遮色片代替刪除來修正。

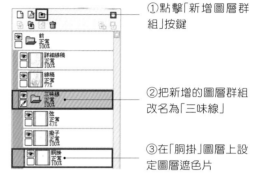

①點擊「新增圖層群組」按鍵

②把新增的圖層群組改名為「三味線」

③在「胴掛」圖層上設定圖層遮色片

02 在選擇三味線圖層群組的狀態之下選取全畫面（Ctrl+A鍵），點擊圖層面版右上角的「增加圖層遮色片」按鈕，讓三味線圖層群組加上圖層遮色片（若不選取全畫面的話，圖層遮色片就會變成無法顯示任何東西的全黑狀態。這樣的話，就需要把圖層遮色片塗白）。

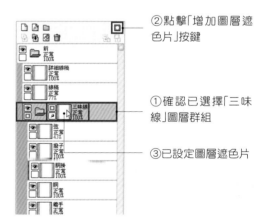

②點擊「增加圖層遮色片」按鍵

①確認已選擇「三味線」圖層群組

③已設定圖層遮色片

✏ **TECHNIQUE**

圖層遮色片可以刪除黑色或是新增白色

在圖層遮色片上可以編輯黑色與白色的範圍，在連結之後可以將作用圖層遮掉（透明化），全黑的部分會變得完全透明，相反的全白的部分就會變成不透明。

如果設定為灰色的話，就會變成半透明的狀態，因此也可以做出有漸層的圖層遮色片。而且同時也可以與Photoshop的圖層遮色片互換。

 接著使用「選取筆」工具選取手指的部分，然後可按「Backspace」（←）鍵在三味線圖層群組的遮色片上消除。

①選擇「選取筆」工具　②畫筆直徑就選擇「7」

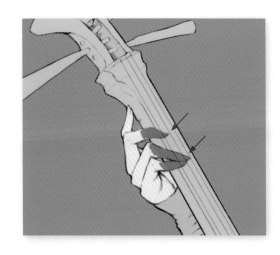

04 這樣手指看起來就像放到三味線上面了。

05 只要關掉圖層遮色片左上角的圖示，就可讓圖層遮色片無效化。而左下角的大頭針，可以讓圖層群組與圖層遮色片的內容連結。關掉的話，圖層群組與圖層遮色片的內容就會分別顯示。

三味線　正寫　100% ——— 已關閉圖層遮色片

大頭針

製作頭髮的圖層

01 接著使用「鋼筆」圖層，新增一個「頭髮」圖層。在需要畫出許多又長又滑順的曲線時，使用「鋼筆」圖層的「曲線」工具才比較輕鬆。使用「曲線」工具只要點擊2次畫面就可變成曲線終點。

 ①選「曲線」工具

 ②畫筆直徑選擇「4」

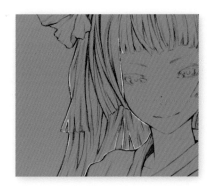

④隱藏其他全部的圖層

③新增「鋼筆」圖層，把名稱改為「頭髮」

02 由於前髮等複雜形狀的部分使用「曲線」工具的話，會變得非常麻煩。所以這裡使用「鋼筆」工具，來抓出輪廓。

 ①先選擇「鋼筆」工具

 ②畫筆直徑可選擇「3」

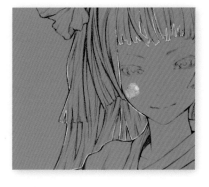

03 接下來就使用「錨點」工具（使用「曲線」工具時按下Ctrl鍵）來修正畫歪的線修錨點。

 選擇「錨點」工具

04 圈完頭髮的部分後，就在功能列表→「圖層」→點擊「點陣化鋼筆圖層」將圖層點陣化。在經過點陣化之後，就可以使用一般畫筆編輯或是「油漆桶」工具填滿部分區域。

05 由於使用油漆桶工具填滿後，會在髮稍出現沒填滿的情形，這裡使用「鉛筆」等工具把其塗滿。

①先選擇「鉛筆」工具　②畫筆直徑選擇「3」

06 接下來用「鋼筆」工具抓出髮飾上緞帶的輪廓，然後點陣化後上色塗滿。

新增鋼筆圖層後，把名稱改為「緞帶」

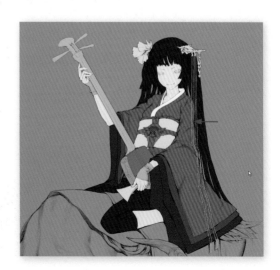

07 雖然比起人物來說，圖層數量要少很多，但接下來也把水牛分別用不同圖層上色。完成上色後，區分人物的圖層就完成了。在此階段不用太在意塗上的顏色，這只是為了容易區分各部位，而塗上容易分別的顏色而已。

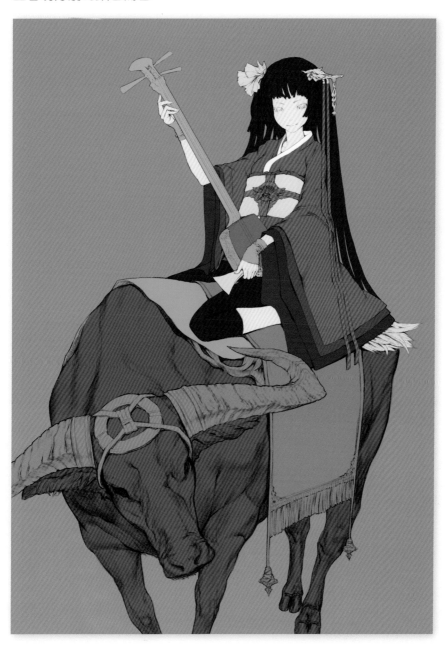

08 接下來把人物各部位的圖層分類到「人物塗色」圖層群組，而水牛的圖層則分類到「水牛塗色」圖層群組。這是為了讓遮色片或顏色調整更加方便，而將圖層的構造分類整理。

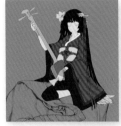

把人物的上色圖層整理到「人物塗色」圖層群組中

把水牛的上色圖層整理到「水牛塗色」圖層群組中

✎ TECHNIQUE

注意子母圖層的互換

由於SAI上面的「圖層群組」功能可以切換成Photoshop CS以後的「圖層群組」，所以可以在圖層群組裡面再建立一個圖層群組（子母圖層群組）。若是要與Photoshop 7以前的版本交換資料的話，由於圖層之間的子母關係會被取消，所以一定要避免建立子母圖層。

臉部的上色

01 接著要用功能列表→「濾鏡」→點擊「色相/飽和度」,把各個已上色圖層的顏色調整成心中設定的顏色。另外已上色的圖層,最好選「鎖定透明像素」項目,這樣才可以在不超出範圍的情形下進行上色作業。

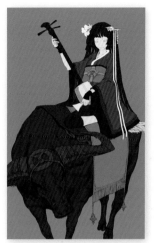

02 接著從臉部的著色開始,把明亮的部分用基底色塗滿。

H ◁ 0:164
S ◁ 042
V ◁ 255

選擇前景色

✎ TECHNIQUE

把「鎖定透明像素」也設定到鍵盤快速鍵中

由於常常會勾選/反勾選「鎖定透明像素」項目,所以把它登錄到鍵盤快速鍵中會方便許多。

03　接著用「滴管工具」（按Alt鍵的同時，點滑鼠左鍵或是右鍵）點擊明亮部分的基底顏色，以選取皮膚的顏色。顯示HSV滑桿之後，只要把H值稍微調低、S值（飽和度）稍微調整、V值（明度）稍微調低（並且把色輪稍微往紅色的方向調整），就可調出作為皮膚顏色的前景色。

 ── 設定後的HSV滑桿設定

04　再來要替皮膚加一點明暗效果，一開始用較大直徑的畫筆，再慢慢的縮小畫筆直徑，勾勒出細微的部分。

①選擇「水彩筆」工具　②畫筆直徑選擇「25」

③如左圖一樣設定

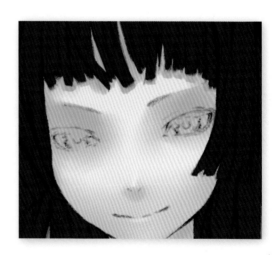

05　接下來要畫的是鼻子的部分，筆者比較喜歡把鼻孔也畫出來。

①選擇「水彩筆」工具　②畫筆直徑選擇「8」

③選擇前景色

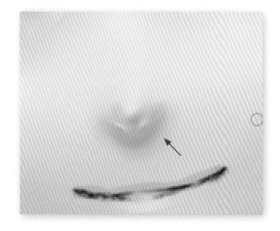

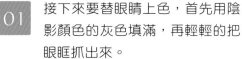

左眼的上色

01　接下來要替眼睛上色，首先用陰影顏色的灰色填滿，再輕輕的把眼眶抓出來。

H　　　0.042
S　　　213
V　　　216

③選擇前景色

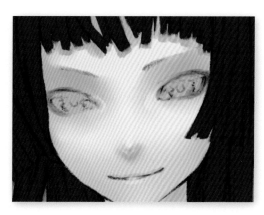

①選擇「水彩筆」工具　　②畫筆直徑選擇「5」

02　再來要畫上瞳孔與睫毛的顏色，直接在皮膚的圖層上畫即可，筆者幾乎沒有把皮膚與瞳孔的圖層分開來畫過。

H　　　0.020
S　　　108
V　　　063

③選擇前景色

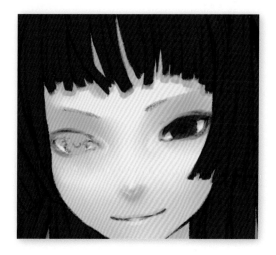

①選擇「水彩筆」工具　　②畫筆直徑選擇「2.3」

03　接下來要開始畫上光澤，首先在人物的顏色上方新增一個「HL」圖層（HighLight）作為準備，這個圖層也可以在調整其他部位的光澤時使用。如果「線稿」圖層與光澤重疊的話，就用「橡皮擦」工具擦掉。

新增一個圖層後，把名稱改為「HL」

04 接著把光澤部分畫好。

 ①「前景色」選擇白色

 ②選「鉛筆」工具　 ③畫筆直徑選擇「4」

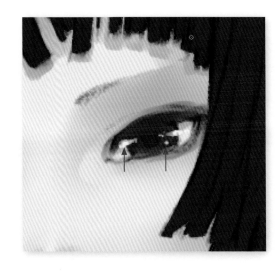

05 再來回到「詳細線稿」圖層上，畫上睫毛與瞳孔的輪廓，而且這次要把睫毛畫得長一點。

 ①選擇「詳細線稿」圖層

 ②「前景色」選擇黑色

 ③選擇「鉛筆S」工具　 ④筆直徑選擇「0.8」

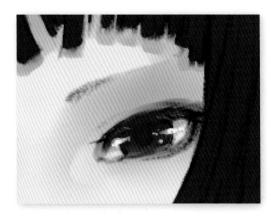

06 接著在「皮膚」圖層上畫入瞳孔的虹膜等，再畫得更深入一點。

 ①選擇「皮膚」圖層

 ②「前景色」選擇紅色

 ③選擇「鉛筆S」工具　 ④筆直徑選擇「0.8」

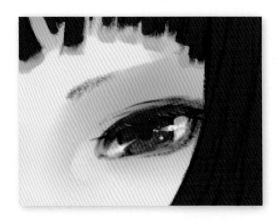

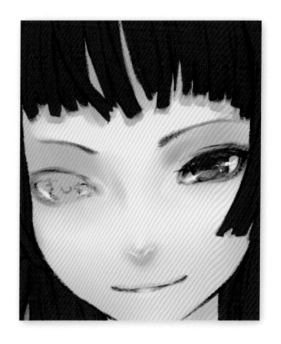

07 再來要用自創的畫筆「麥克筆」工具來畫出瞳孔的反射光澤，畫筆形狀為自創的「平抹」，「混色」則設定為反勾選，色延伸則設定為「0」。

①「畫筆濃度」調到「90」

②「畫筆形狀」設為「平抹」，「強度」設定為「14」

③「繪畫品質」可以設定為「4（品質優先）」

④「筆壓硬<=>軟」設為「44」

⚙ DATA

SAI的工具預設集「麥克筆」的工具，可以在網頁（請參考P.006）中下載

08 接著在「HL」圖層上，一口氣畫出瞳孔的反射光澤，讓瞳孔表現出透明感。雖然畫在其它的圖層上也可以，但是由於並沒有特別設定修正細微部分的圖層，所以還是與光澤畫在同一圖層上。

 選「麥克筆」工具

畫筆直徑選擇「16」

右眼的上色以及下巴的修正

01　接下來以同樣的步驟畫出右眼，
顏色就以「滴管工具」擷取左眼的
顏色即可。

①選擇「皮膚」圖層

 ②選擇「水彩筆」工具　　 ③畫筆直徑選擇「7」

02　再來水平翻轉影像，確認左右的
平衡。

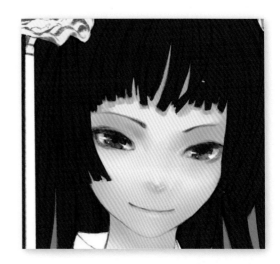

03　確認結果雖然崩壞得相當嚴重，
但由於這是常有的事情，因此不
要氣餒重新修正吧！另外把下巴
的線條，稍微修得圓一點。

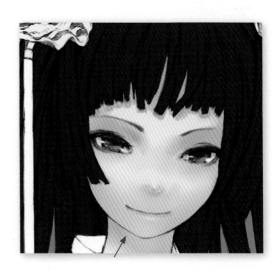

左眼角度的修正

01 　再來要調整左眼的角度，這裡用「選取筆」工具選取眼睛部分。

選取筆 S　①選擇「選取筆」工具　　●20 ②畫筆直徑選擇「20」

02 　接著在「皮膚」圖層上用「任意變形」工具微調整眼睛的位置與大小，由於變形後的痕跡會出現空白，所以取消勾選「鎖定透明像素」後，把空白的地方塗滿。

①選擇「選取工具」工具

②點選「任意變形」

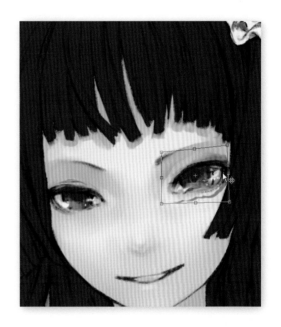

03 　「詳細線稿」也一樣，使用「任意變形」工具，把眼睛的部分調整到符合「皮膚」圖層。

①選擇「選取工具」工具

②點選「任意變形」

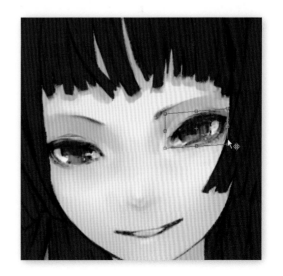

嘴巴與眉毛的修正

01

接下來要調整嘴巴的形狀，完成整體的表情。其實這次筆者在決定嘴巴的形狀時，經過了一番的苦戰，花一個小時以上的時間，只是重覆的畫上嘴巴又擦掉。而眉毛的部分，把在「線稿」圖層所畫的眉毛調整一下顏色後留用即可（雖然在畫眼睛的時候會稍微變形，但只要恢復原形即可）。

①選擇「水彩筆」工具

②畫筆直徑選擇「9」

③選擇前景色

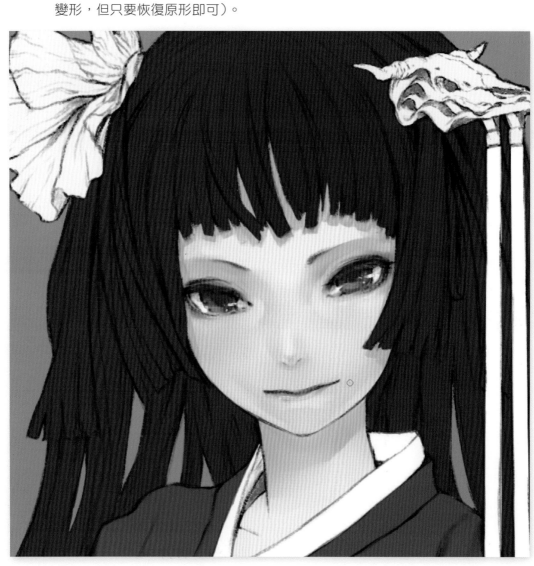

手與腳的著色

01 接下來要替右手上色，為了要讓纖細度更加顯眼一點，所以要稍微加上一點強調骨感的樣子。雖然陰影沒有正確的畫法，但還是要以突顯形狀的樣子塗色。再來是修正手肘的形狀，到此為止我想已經有大大注意到了，扶著琴頸的手與一般相反，是「左撇子」的拿法。(實際上也有左撇子的三味線演奏者)這是為了重視構圖姿勢，希望讀者們能瞭解。

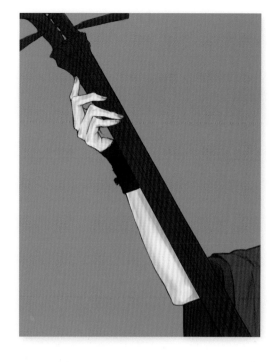

 ①選擇「水彩筆」工具 ②畫筆直徑選擇「16」

 ③選擇前景色

02 再來是左手與腳的著色，雖然可以用自己的腳來對照，但是由於用手機拍照時太多腿毛，讓人興緻大減，這次就以腦中的記憶來加上光影變化。

對頭髮使用漸層上色

01 接著選「頭髮」圖層，來替頭髮上色。首先用比基底色較暗一點的顏色，再加少許漸層效果。

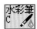 ① 選擇「水彩筆」工具

 ② 畫筆直徑選擇「350」

 — ③選擇「頭髮」圖層

— ④選擇「前景色」

— ⑤選擇「前景色」

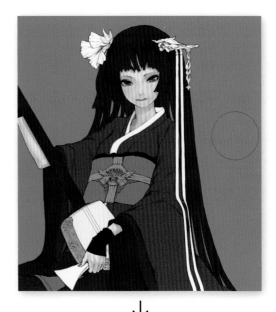

↓

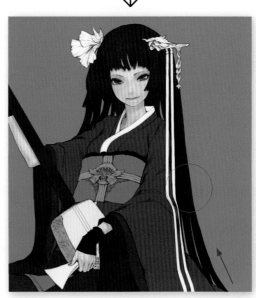

用畫筆從下面開始加入暗色的漸層

02 在下方的頭髮加入些許的紫色漸層。這次使用灰階滑桿來調合顏色。灰階滑桿可以在功能列表→「視窗」→點擊「灰階滑桿」，或是點擊色輪上方的圖示叫出。

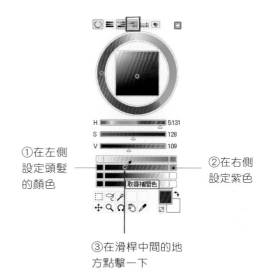

選擇「灰階滑桿」

03 接下來點擊四條滑桿中任何一條的左端，加入頭髮較濃部分的顏色，然後在右側加入想要混合的紫色之後，就可以使用滑桿來取得中間色了。可以設定自己喜歡的顏色。

①在左側設定頭髮的顏色

②在右側設定紫色

取得補間色

③在滑桿中間的地方點擊一下

04 再來從頭髮下方開始，用「水彩筆」工具加入少許漸層。灰階滑桿的使用方法可以像這次一樣調合不同顏色的色相，或是挑選出與皮膚色同色系的陰影。

①選擇「水彩筆」工具　②畫筆直徑選擇「350」

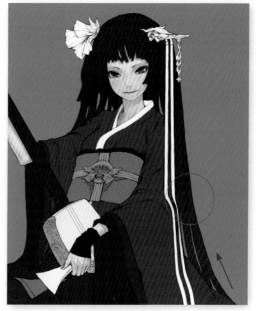

③從下面開始設定紫色的漸層

畫出頭髮的立體感

01 再來就要使用「麥克筆」來畫出頭髮的立體感，這次使用的設定為「最小直徑」設為「50%」、「畫筆形狀」設定為「平抹」、「畫筆材質」設定為「無材質」然後「混色」設為「0」、「色延伸」設定為「0」。

②「最小直徑」設定為「50%」

③「畫筆濃度」設定為「83」

④「畫筆形狀」設定成為「平抹」，「強度」則設定為「16」

⑤勾選「直行」項目

①選擇「麥克筆」工具

02 「麥克筆」工具雖然是一種重覆畫也不會超過設定以上透明度的特殊畫筆，在不透明的區域上畫的時候，表現力比起一般畫筆也會有若干差異，因此可多加利用。

①選擇「麥克筆」工具

②畫筆直徑選擇「9」

③選擇「前景色」

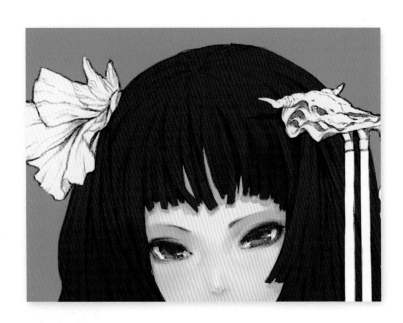

 03 接下來要畫的是頭頂的髮漩，在髮漩的周圍要加上較暗的顏色。

①選擇「鉛筆 S」工具　②畫筆直徑選擇「3」

③選擇前景色

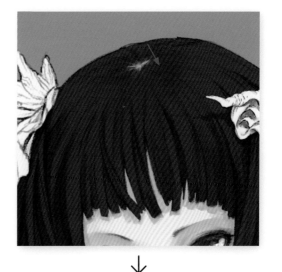

 04 再來使用與先前畫頭髮陰影部分的「麥克筆」工具，來畫較亮的部分。

①選擇「麥克筆」工具　②畫筆直徑選擇「14」

③選擇「前景色」

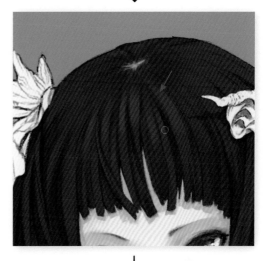

 05 接下來用亮一點的前景色以及較小的畫筆直徑，在頭髮上畫出一圈光澤。

①選擇「麥克筆」工具　②畫筆直徑選擇「5」

③選擇「前景色」

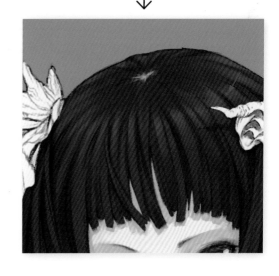

06 再來就使用SAI標準的「鉛筆」工具，用較小的直徑畫上較亮的線條。下筆方向不要與其它頭髮的方向相同，這樣畫出的線條就會變成亂髮。

①選擇「鉛筆」工具

②畫筆直徑選擇「3」

③選擇前景色

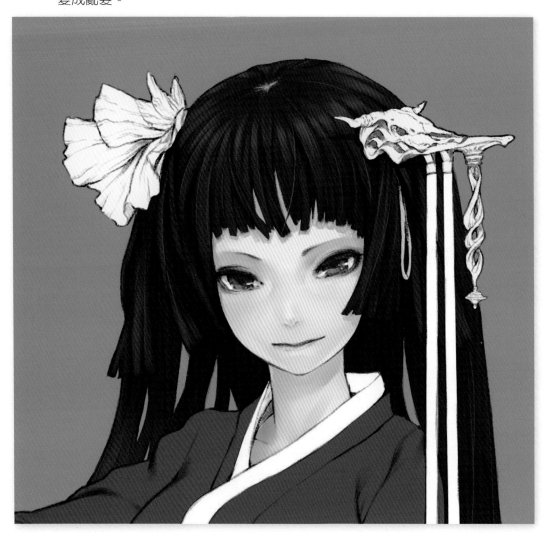

衣服的著色

01 在功能列表→「濾鏡」→點擊「色相/飽和度」後，把全體衣服調整到暗紅色系的顏色。雖然有時可以把中間色當作基底色，有時可以把暗色當作基底色，但是哪個才是正確的由於並沒有一定的解答，所以只需要選擇最容易塗色的顏色即可。筆者在畫較暗顏色的衣服時，常會以暗色系當作基底，而在畫較亮的衣服時，則是會以中間色為基底塗色。

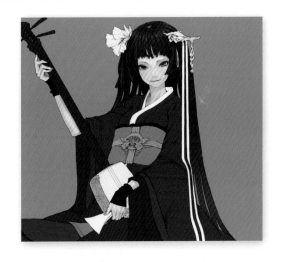

02 由於是質地較厚的布料，所以這裡使用「水彩筆」工具加上皺褶以畫出布料的質感。這樣畫布的時候，才會有布料的感覺。

①選擇「水彩筆」工具　②畫筆直徑選擇「9」

③選擇前景色

03 再來要在右手袖子上加上光澤與陰影，將立體感畫出來。

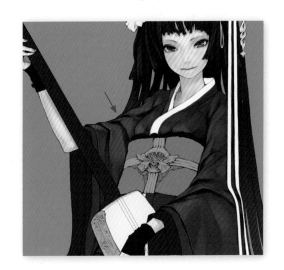

①選擇「鉛筆S」工具　②畫筆直徑選擇「2.6」

04 接下來袖子裡的布料也是一樣的塗法，在替最內側的布料畫上皺褶時，要畫成柔軟布料的感覺。

 ①選擇「水彩筆」工具　 ②畫筆直徑選擇「12」

 ③選擇前景色

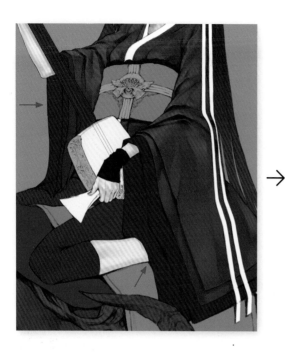 →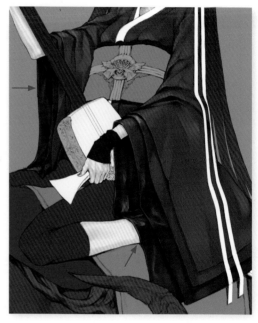

05 衣領的部分也是使用水彩筆來塗色。

 ①選擇「水彩筆」工具　 ②畫筆直徑選擇「12」

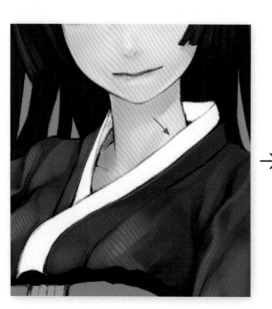 →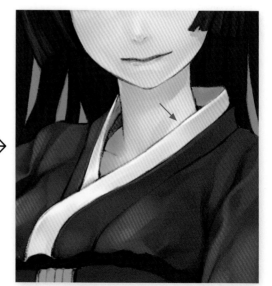

腰帶的著色

01 再來腰帶的部分也是使用水彩筆來畫上陰影。

 ①選擇「水彩筆」工具

 ②畫筆直徑選擇「12」

 →

↓

02 再來畫上飾品。中間的材質為木製漆器，而繩子部分則是用同色系且具有光澤的繩子。首先「水彩筆」工具，大致畫上陰影。

 ①選擇「水彩筆」工具

 ②畫筆直徑選擇「9」

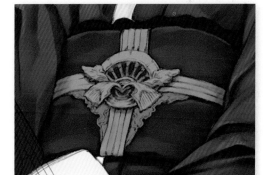

↓

03 由於底色稍微有點太過明亮，所以在功能列表→「濾鏡」→點擊「色相/飽和度」後，將明度調低一點。

色相：+0
飽和度：+0
明度：-25
請如此調整

 04 再來使用「鉛筆S」工具畫上腰帶飾品的光澤。

①選擇「鉛筆S」工具　②畫筆直徑選擇「1」

③選擇前景色

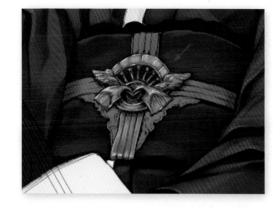

 05 在繩子上稍微畫上一點光澤。

①選擇「麥克筆」工具　②畫筆直徑選擇「5」

③選擇前景色

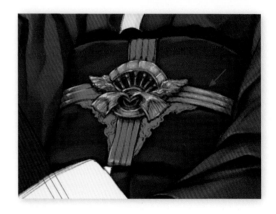

06 接下來選擇「麥克筆」工具，並把畫筆材質設定為「布1」，畫出繩子質感。設定畫筆材質的方法，請參考P.048的介紹。

①選擇「麥克筆」工具

②畫筆直徑選擇「3」　③選擇前景色

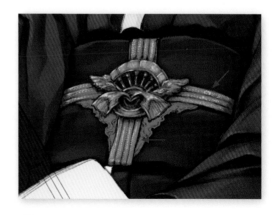

DATA

SAI的自創畫筆材質「布1」工具，可在網頁（請參考P.006）中下載

 接下來使用「鉛筆S」工具將腰帶
飾品塗色(腰帶飾品與腰帶之間
的飾品)。

鉛筆S
D ①選擇「鉛筆
S」工具

 ②畫筆直徑選
擇「4」

08 由於需要做出與腰帶飾品之間質
感的差異,所以可在功能列表→
「濾鏡」→點擊「色相/飽和度」後,
調整一下色調。

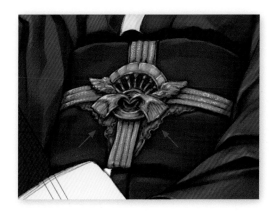

色相/飽和度

色相 ——————△——————— -11
飽和度 ——————△——————— -12
明度 ——————△——————— -15

☑預視 確定 取消

將「色相」調為「-11」、然後「飽和度」調為「-12」、
「明度」調為「-15」

護手的著色

01 接下來要替護手著色，首先畫出布料的顏色。

02 然後在暗色系的基底色上，使用「水彩筆」工具後用較粗的畫筆直徑畫上輕微的明暗。一邊調整直徑，一邊畫出護甲的皺褶。

①選擇「水彩筆」工具　②畫筆直徑選擇「16」

③選擇前景色

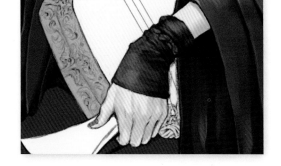

03 再來用「鉛筆S」工具畫出護手的質感。

①選擇「鉛筆S」工具　②畫筆直徑選擇「8」

③選擇前景色

04 右手也用相同的方法著色。

①選擇「鉛筆S」工具　②畫筆直徑選擇「8」

③選擇前景色

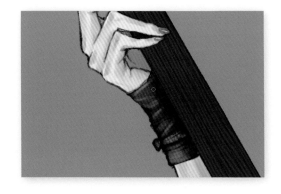

緊身褲的著色

 01 接下來要替緊身褲著色，雖然是和服的穿著，卻穿著緊身褲別有一番風味。這裡先用「水彩筆」工具畫上陰影。

 ①選擇「水彩筆」工具　 ②畫筆直徑選擇「50」

 ③選擇前景色

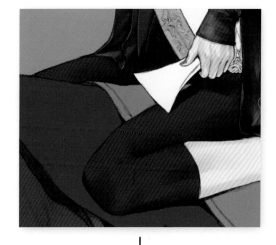

↓

 02 然後用較亮的顏色畫出皺褶。

 ①選擇「水彩筆」工具　②畫筆直徑選擇「40」

③選擇前景色

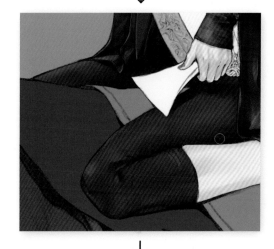

↓

 03 再來用「鉛筆S」工具畫出褲子的質感。

 ①選擇「鉛筆S」工具　②畫筆直徑選擇「40」

 ③選擇前景色

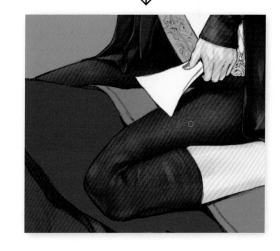

04 因為想在褲管加上緞帶，所以臨時修正線稿畫上緞帶。這裡暫時先用紅線畫上去。

①選擇「鉛筆S」工具　②畫筆直徑選擇「2.6」

③選擇前景色

05 然後使用「色相/飽和度」功能將褲管的緞帶變為黑色。

06 接著選橘色，使用「塗滿」工具著色。像這種上色到一半還臨時加配件的情形，也是常有的事。

①選擇「塗滿」工具　②畫筆直徑選擇「3.5」

③選擇前景色

07 再使用「水彩筆」工具著色。

①選擇「水彩筆」工具　②畫筆直徑選擇「8」

③選擇前景色

三味線的著色

01 現在開始替三味線著色，首先從「胴」開始，以奶油色為底色。

 ①選擇「鉛筆S」工具

 ②畫筆直徑選擇「7」

 ③選擇前景色

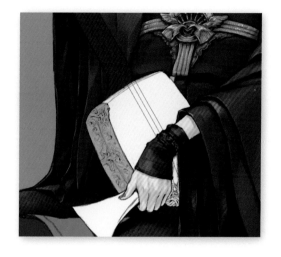

02 接下來使用「水彩筆」工具加入些微漸層之後，使用「麥克筆」工具時，把「畫筆材質」設定為「岩面2」用白色再塗一次。在使用這個畫筆材質的時候，也要多加使用「麥克筆」工具。

 ①選擇「麥克筆」工具

 ②畫筆直徑選擇「70」

③「畫筆材質」選擇「岩面2」

 ④選擇前景色

⑤這是用「麥克筆」工具，「前景色」選擇黑色，而「畫筆材質」選擇「岩面2」著色後的效果

03 接下來要替胴掛（琴身的側面）著
色，這裡選擇「胴掛」圖層。

選擇「胴掛」圖層

04 把胴掛與繼手（琴頸）塗上同樣的
顏色。

 ①先選「塗滿」
工具

 ②畫筆直徑選
擇「4」

 ③選擇前景色

05 然後用「鉛筆S」工具畫上光澤，
把細微的地方畫出來。

 ①選擇「鉛筆
S」工具

 ②畫筆直徑選
擇「4」

 ③選擇前景色

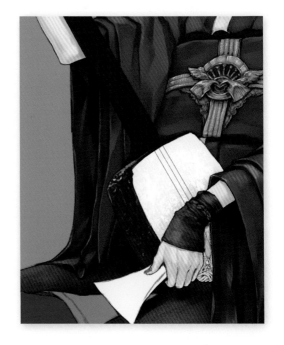

 06 接下來要替繼手的部分著色，由於這裡只要在指板部分（繼手前方那一面）著色，所以使用「選取筆」工具選指板部分的範圍。在使用「選取筆」工具的時候，只要同時按下Shift鍵，並且點擊起點與終點後，就可以拉出一條直線了。

① 選擇「選取筆」工具

 ②畫筆直徑選擇「16」

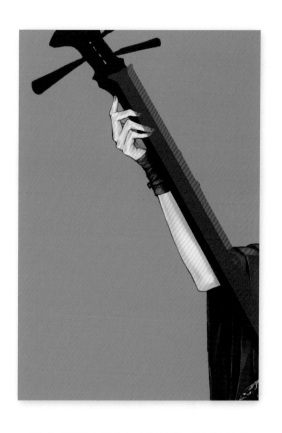

 07 再用畫筆直徑較大的「水彩筆」工具，在指板部分加上漸層。由於材質的反射率較低，且表面的擴散率較高，所以不會清楚的反射光源。即便如此，只要注意到光源的反射，就可以畫出與無光澤材質的質感差異。

① 選擇「水彩筆」工具

 ②畫筆直徑選擇「100」

 ③選擇前景色

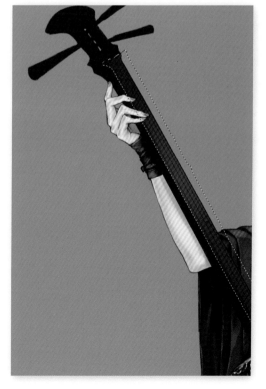

08 接著用「麥克筆」工具，把畫筆材
質」設「岩面2」來畫出指板質感。
這個材質「岩面2」意外地萬能，可
以當做各素材來用。

①選擇「麥克
筆」工具

②畫筆直徑選
擇「40」

③選擇前景色

④畫筆材質」設定
為「岩面2」

09 接著在功能列表→「選取」→點擊
「反轉」，把選取區域反轉。

 10 再來畫出繼手側面的陰影以及光澤。

 ①選擇「水彩筆」工具

 ②畫筆直徑選擇「70」

 ④選擇「鉛筆S」工具

 ⑤畫筆直徑選擇「2.3」

 ③選擇前景色

 ⑥選擇前景色

 →

 11 最後要替天神上色，先使用「水彩筆」工具大致畫上陰影，然後用選擇「鉛筆S」工具畫上質感與光澤。

 ①選擇「水彩筆」工具

②畫筆直徑選擇「20」

 ④選擇「鉛筆S」工具

 ⑤畫筆直徑選擇「70」

 ③選擇前景色

 ⑥選擇前景色

 →

飾品的著色

 01　接著要上色的是，用絲線掛在三味線琴尾的音緒。這裡使用「鉛筆S」工具，畫出細節的地方。

①選擇「鉛筆S」工具　　②畫筆直徑選擇「8」

③選擇前景色

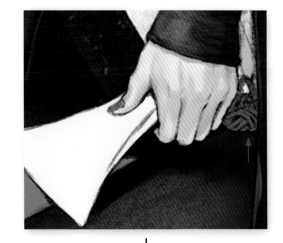

↓

④選擇「鉛筆S」工具　　⑤畫筆直徑選擇「14」

⑥選擇前景色

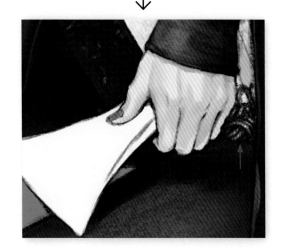

02　再來用「水彩筆」工具畫出撥子的陰影。

①選擇「水彩筆」工具　　②畫筆直徑選擇「20」

③選擇前景色

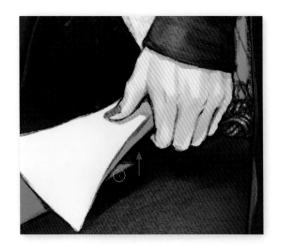

畫出琴弦

<table>
<tr><td>01</td><td>接著要畫出琴弦，來替換線稿時所畫的暫時琴弦。在「鋼筆」圖層上使用「折線」工具，拉出琴弦之後將圖層點陣化，然後鎖定透明像素後再調整光澤等部分。</td></tr>
</table>

 ①先選擇「折線」工具　　 ②畫筆直徑選擇「3」

 ③選擇前景色

 ④選擇「鋼筆」工具　　 ⑤畫筆直徑選擇「3」

 ⑥選擇前景色

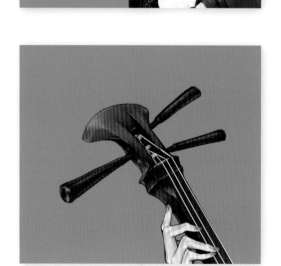

<table>
<tr><td>02</td><td>再來新增一個「鋼筆」圖層，把混合模式設定為「色彩增值」之後，畫出琴弦下方的琴弦陰影。再用「折線」工具拉出陰影的線條後，把圖層點陣化。</td></tr>
</table>

 ③先選擇「折線」工具　　 ④筆直徑選擇「3.5」

 ⑤擇前景色

①新增一個「鋼筆」圖層後，可將名稱改為「弦影」，並且選擇該圖層

②把混合模式設定為「色彩增值」

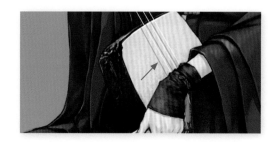

03 為了要畫出較柔和的陰影，所以要加上模糊效果。這個「模糊」工具，其實是經過設定的SAI標準工具「水彩筆」工具，把「水份量」及「模糊筆壓」項目都調到「100」即可。

選擇「模糊」工具

04 使用「模糊」工具把琴弦的陰影模糊。

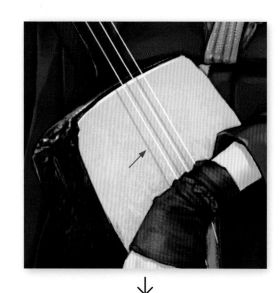

 ③選「模糊」工具

④筆直徑選擇「14」

 ⑤擇前景色

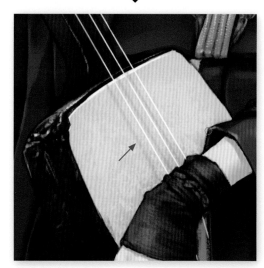

左邊髮飾的著色

01 雖然之前把左右兩邊的髮飾都畫在同一圖層上，但考量後面色調的調整，還是把它分為兩個圖層比較好。先用「選取筆」工具選右邊的髮飾，然後剪下（Ctrl+X鍵）並貼上（Ctrl+V）到新圖層並把新圖層名稱改為「花飾」。

①選擇「髮飾」圖層

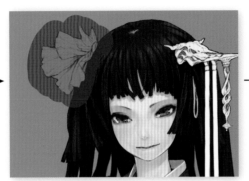

②使用「選取筆」選取右邊的花飾

③貼到新增圖層上，並把名稱改「花飾」

02 現在要替左邊髮飾上色，要畫出鍍銀的質感。先使用「水彩筆」工具大致畫出立體感，然後再使用「鉛筆S」工具畫出細微的部分。

①選擇「水彩筆」工具　　②畫筆直徑選擇「3」　　④選擇「鉛筆S」工具　　⑤畫筆直徑選擇「2.6」

③選擇前景色　　⑥選擇前景色

 →

03 接下來在功能列表→「濾鏡」→使用「亮度/對比度」功能，加上讓光澤更加閃耀的感覺。

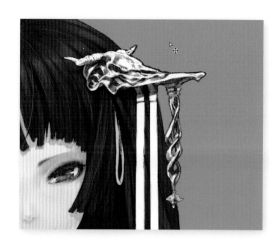

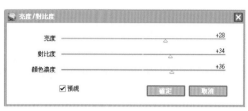

將「亮度」調為「+28」、「對比度」調為「+34」、「顏色濃度」調為「+36」

04 接著要將從髮飾上垂下來的緞帶著色，使用較大畫筆直徑的水彩筆，然後用紅、粉紅以及白色三種顏色來做漸層。由於想要把它當作是設計性的畫面要素，所以在這裡並不處理陰影的部分。

 選擇「水彩筆」工具

 → →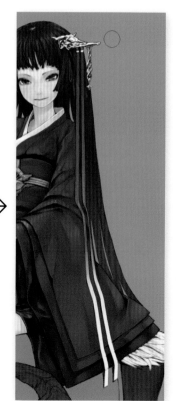

右邊髮飾的著色

01 現在要替花飾上色，總之先決定基本色為粉紅色與紫色。

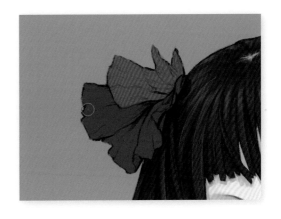

 ①選擇「水彩筆」工具　 ②畫筆直徑選擇「30」

02 為了要畫出花飾的質感，所以要加強平抹兩端的邊緣。這裡另外修正「畫筆形狀」的「平抹」製作出新的畫筆形狀，比較適合畫出花瓣的纖維質感。

選擇「調色刀」工具

DATA

SAI的工具預設集「調色刀」工具，可以在網頁（請參考P.006）中下載

03 使用完成的「調色刀」工具，畫筆材質加上一點「複印紙」，沿著花瓣的纖維上色。

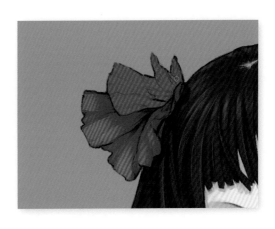

 ①選擇「調色刀」工具　 ②畫筆直徑選擇「12」

 ③選擇前景色

04 使用「選取筆」工具來圈選紫色花朵的區域，然後把外層塗上明亮的紫色，內層則是藍色。

 ①選擇「調色刀」工具

 ②畫筆直徑選擇「20」

 ③選擇前景色

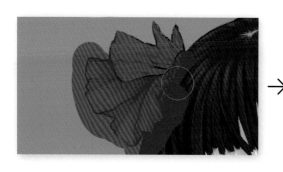 →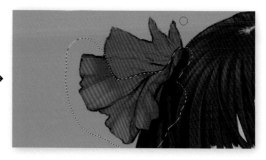

05 然後反轉選取範圍後，替上方的紅色花瓣著色。

 ①選擇「鉛筆S」工具

 ②畫筆直徑選擇「2.6」

 → ③「前景色」選擇紅色或紫色

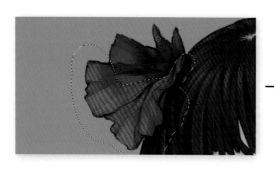 →

06 在功能列表→「濾鏡」→點擊「色相/飽和度」後，稍微調整下方花朵的色相與飽和度。

將「色相」調為「+8」、「飽和度」調為「-6」、「明度」調為「+0」

07 接著使用先前自創的「調色刀」來替「毛皮」著色，首先從毛皮的尾端畫上明亮的色當基底色，中間再加上較濃的顏色與陰影色等，來帶出毛皮的立體感。

 ①選擇「調色刀」工具 ②畫筆直徑選擇「35」

 ③選擇前景色

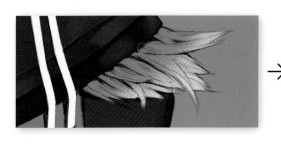 →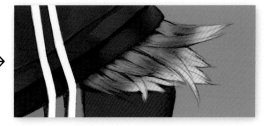

08 再來使用「鉛筆S」工具加上幾根細毛。

 ①選擇「鉛筆S」工具 ②畫筆直徑選擇「0.8」

 ③「前景色」選擇白色

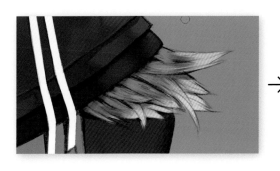 →

09 最後在功能列表→「濾鏡」→使用「亮度/對比度」功能調整。

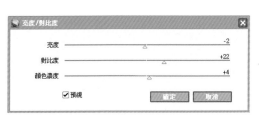

將「亮度」調為「-2」、「對比度」調為「+22」、「顏色濃度」調為「+4」

到這裡就已經是完成狀態了。

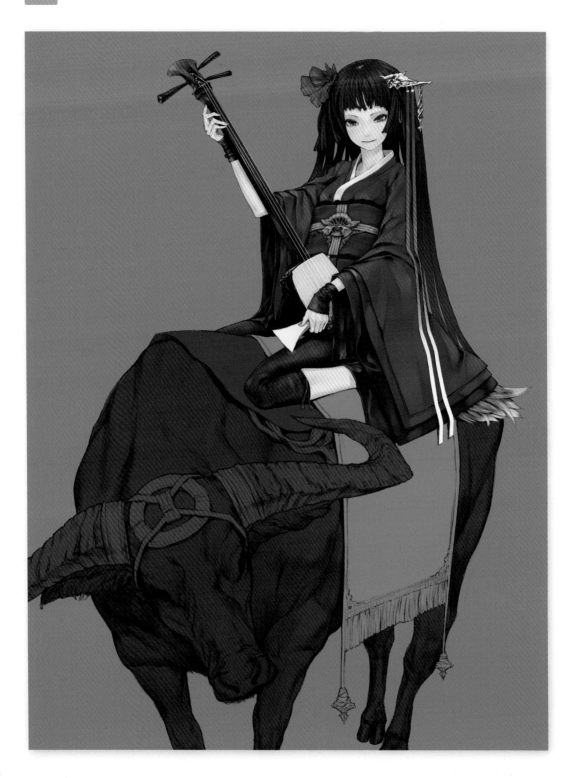

水牛頭部的著色

01 首先用「塗滿」畫上水牛身上的明暗變化。

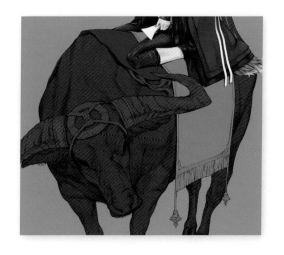

02 然後再用較大直徑的「水彩筆」工具，大致畫上陰影的部分。

 ①選擇「水彩筆」工具　 ②畫筆直徑選擇「160」

 ③選擇前景色

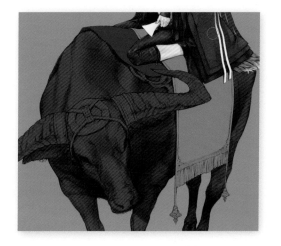

03 然後縮小「水彩筆」工具直徑，畫上水牛身上更細的起伏變化。

 ①選擇「水彩筆」工具　 ②畫筆直徑選擇「25」

 ③選擇前景色

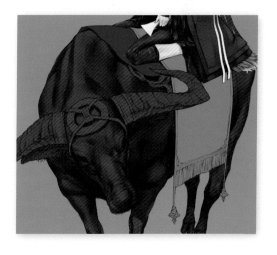

 04 接下來切換成「鉛筆S」工具，一邊將畫筆材質加上，一邊抓出細微的細節。

①選擇「鉛筆S」工具　②畫筆直徑選擇「20～70」

③選擇前景色

| 平抹 | 強度 | 22 |
| 水泥1 | 強度 | 42 |

④「畫筆材質」選擇自創的「水泥1」，而「強度」則調為「42」

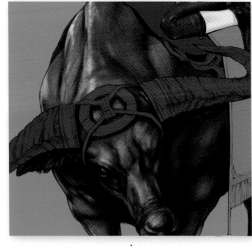

 05 接下來使用「水泥」、「岩面」等材質，漸漸把水牛的質感帶出來。

①選擇「鉛筆S」工具　②畫筆直徑選擇「20～70」

③「前景色」選擇黑色

| 平抹 | 強度 | 22 |
| 岩面2 | 強度 | 40 |

④「畫筆材質」選「岩面2」而「強度」則調為「40」

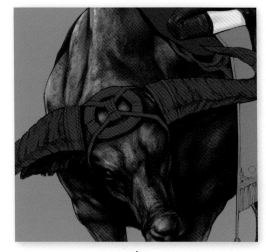

 06 這時心無雜念默默地只管畫畫，心中已與水牛同化了。

①選擇「鉛筆S」工具　②畫筆直徑選擇「20～70」

③「前景色」選擇白色

| 平抹 | 強度 | 22 |
| 岩面1 | 強度 | 66 |

④「畫筆材質」選擇「岩面1」，而「強度」則為「66」

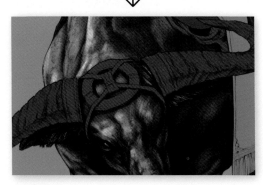

🔽 DATA

SAI的自創畫筆材質「水泥1」、「水泥2」以及「岩面1」、「岩面2」工具，都可在網頁（請參考P.006）中下載

 07 再來要著色的是牛角，這裡使用「水彩筆」工具加上淡淡陰影。

 ①選擇「水彩筆」工具

 ②畫筆直徑選擇「60」

 ③選擇前景色

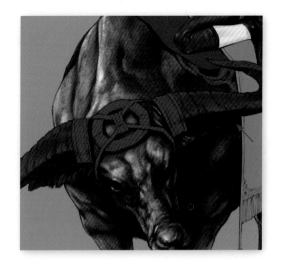

 08 接下來用「鉛筆S」工具畫，所使用的畫筆材質是「岩面1」以及「岩面2」。較亮的部分就使用「岩面1」，同樣的地方則用「岩面2」及較暗顏色再畫一次，這樣就能帶出材質的立體感了。右邊的牛角也用同樣方法著色。

 ①選擇「鉛筆S」工具

 ②畫筆直徑選擇「9」

③「前景色」選擇白色

| 平抹 | 強度 | 22 |
| 岩面1 | 強度 | 56 |

④「畫筆材質」選「岩面1」而「強度」則調為「56」

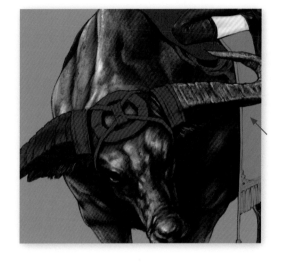

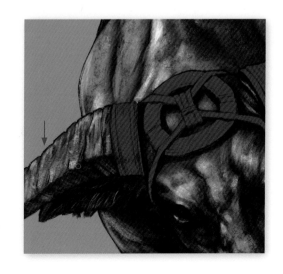

09 接下來要替水牛的頭飾上色，先使用「水彩筆」工具畫上陰影。

①選擇「水彩筆」工具

②畫筆直徑選擇「100」

③選擇前景色

→

10 再來用「鉛筆S」工具，畫上光澤以及細節，畫出像銅一樣的金屬質感。這裡先讓光澤內斂一點，後面使用Photoshop做最後調整的時候，再加上強一點的光澤。

①選擇「鉛筆S」工具

②畫筆直徑選擇「14」

③選擇前景色

平抹	強度 22
布2	強度 60

④「畫筆材質」選擇「布2」而「強度」則調為「60」

📥 **DATA**

SAI的自創畫筆材質「布1」與「布2」，可以在網頁（請參考P.006）中下載

↓

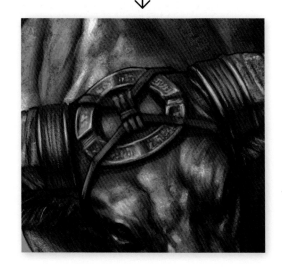

坐墊的著色

01 接下來在「水牛」圖層上，新增一個「水牛顏色」的圖層。把圖層填滿並把混合模式設為「覆蓋」後，就可對水牛的顏色進行微調了。

②把「混合模式」改為「覆蓋」

①新增圖層後，把圖層改「水牛顏色」，並且設定「剪裁遮色片」

02 這樣水牛就會覆蓋一層淡淡的紅色。

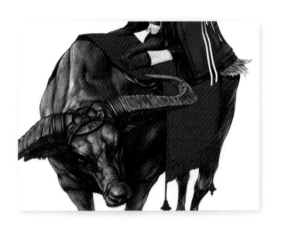

03 再來要著色的是替人物上色的時候所新增的「坐墊2」圖層，先用大直徑的「水彩筆」工具畫出又厚又硬的布的形狀。材質與浮雕等到後面使用Photoshop時再加上去，這裡先用「鉛筆S」工具畫出坐墊的下襬。

 ①選擇「水彩筆」工具　 ②畫筆直徑選擇「450」

 ③選擇前景色

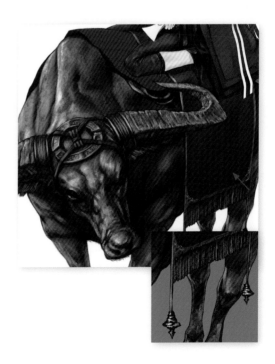

04 接下來要畫坐墊在人物膝蓋下面的藍紫色部分，先用「水彩筆」工具大致畫上陰影的部分，第二次再畫細微一點的部分。

 ①選擇「水彩筆」工具　 ②畫筆直徑選擇「35」

 ③選擇前景色

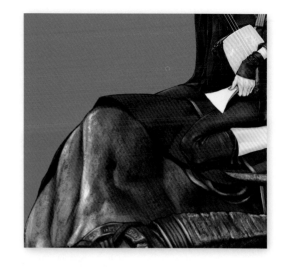

 ④選擇「水彩筆」工具　 ⑤畫筆直徑選擇「16」

 ⑥選擇前景色

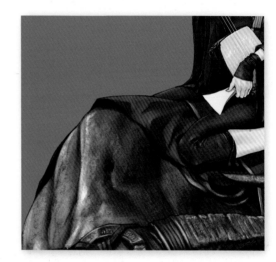

05 接下來使用「鉛筆S」工具畫出質感，這裡的布料比「坐墊2」要薄得多，所以要確實畫出皺褶，確實表現出人物坐上去的感覺。

 ①選擇「鉛筆S」工具　 ②畫筆直徑選擇「8」

 ③選擇前景色

到這裡就已經是完成狀態了。

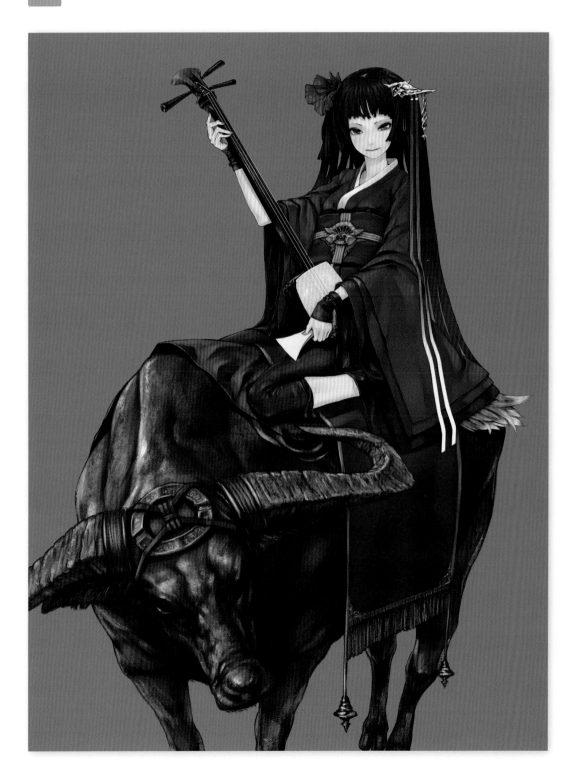

調整照明效果

01 接著要調全體光線的照明效果，所以要調整陰影與光澤。首先可圈選出人物與水牛的上色區域，只要按住Ctrl並用滑鼠左鍵點圖層群組的圖示，就可以圈選出其中包含所有圖層的不透明部分的區域了。而同時按住Ctrl+Shift並用滑鼠左鍵點擊的話，就可以追加區域。相反的想從已圈選的區域中，剔除某圖層的不透明部分，就要同時按住Ctrl+Alt並用滑鼠左鍵點該圖層。

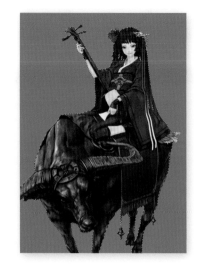

02 在已圈選區域的狀態之下，新增一個圖層，然後點擊「增加圖層遮色片」的按鍵，原來的選取區域就會自動變成圖層遮色片。混和模式選擇「色彩增值」後，把圖層的名字改為「陰影調整」。

①點擊「增加圖層遮色片」按鍵

②把新增的圖層改名為「陰影調整」

④然後把混合模式改為「色彩增值」

③已設定圖層遮色片

03 這樣就可以開始調整陰影的工作了，這裡要模擬光源在左上角狀態，將畫作調到更自然的樣子。但由於畫面上衣服的陰影很少，也讓人很在意，所以在與背景合成後，再做細部的調整。而水牛因為喝了紅牛飲料，所以全身變得紅通通地。

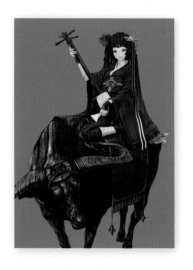

04 再來同「陰影調整」圖層一樣，用相同的方法再新增一個「光澤調整」圖層，但「光澤調整」圖層的混合模式要設為「濾色」，用於調整光澤的效果。

①點擊「增加圖層遮色片」按鍵

②把新增的圖層改名為「光澤調整」

④把混合模式改「濾色」

③已設定圖層遮色片

05 到這裡總之把前景的上色作業完成了。

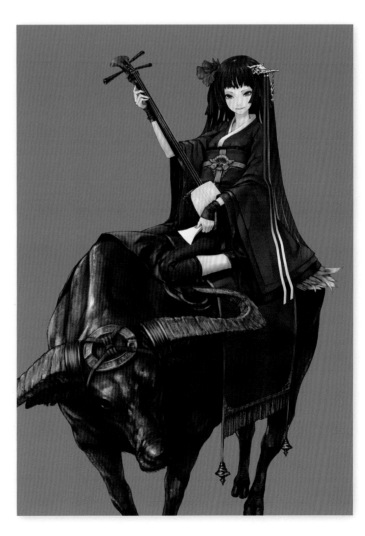

編輯花紋

01 接著在衣服與腰帶貼上和風的花紋，這次花紋不自己從頭開始製作，而直接使用市面上販賣的素材集裡的花紋。所使用的花紋是「和柄パーツ＆パターン素材」（成願義夫／Sotechsha Co.Ltd）中的「02モチーフ/04大和紙/eps/y_06.eps」，這是由專門設計和式服裝的圖案家所製作，完成度相當高的圖案，大多都是EPS格式的檔案。

02 圖案的EPS檔案要由Illustrator開啟，然後就在功能列表→「檔案」→點擊「轉存」後，儲存為PSD檔案。點選「寫入圖層」的話，就可以維持原來的圖層結構儲存。

03 然後使用Photoshop開啟剛剛儲存的PSD檔案。

 04 再來是刪掉不使用的圖層，並且對各部位的色調進行調整。

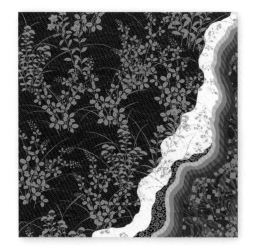

05 接下來要使用筆刷工具在「切り金」圖層加上材質，要用的是已讀取工具組中的「_concrete」筆刷。

DATA

Photoshop的自創工具套件「_concrete」，可以在網頁上下載。安裝設定方法，請參考P.116的介紹。

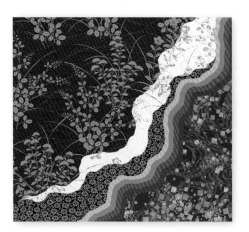

Software

影像處理軟體「Photoshop」

「Photoshop」可以說是影像處理業界標準的一款軟體，其特徵為可以由第三者輸出以及擁有豐富的筆刷。由於有多種濾鏡功能，所以可以在影像上加入各式各樣的效果，或是色調曲線及調整色彩平衡等修正色調，以及使用多樣化的混合模式以有效合成圖層。也可編輯大容量的影像檔案，還有能夠支援CMYK的色彩模式。

上圖中就是Adobe的Photoshop視窗，官網為http://www.adobe.com/tw/
價格：新台幣32,560元不含稅（此為Adobe商店的價格）

06 接著可以使用在Photoshop的「圖層樣式」中的「圖樣覆蓋」功能，在「繼紙3」圖層上加上材質。所使用的圖樣是，預設中的「編輯」。

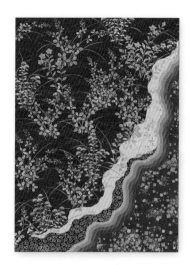

07 再來把畫面水平翻轉過來。

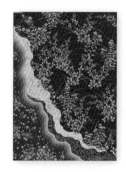

08 然後把背景的深紅色隱藏後，選全畫面（Ctrl+A鍵），再全部合併複製（Ctrl+Shift+C鍵）。

已把「圖層1」關掉

貼上花紋

01 接下使用Photoshop開啟先前儲存的人物檔案，然後把先前複製的花紋圖層貼到衣服圖層上方。

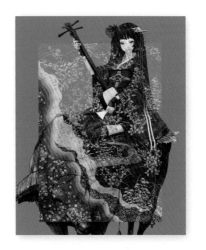

貼上先前修改的花紋圖層，然後把名稱改為「花紋1」

02 然後在功能列表→「編輯」→選擇「任意變形」功能，調整花紋的大小與角度。

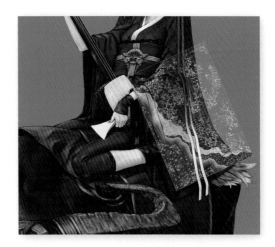

03 接下來可在功能列表→「編輯」→「變形」→使用「彎曲」功能，調整花紋符合袖子的形狀。在形狀還沒確定之前，可以交替使用「任意變形」與「彎曲」功能。

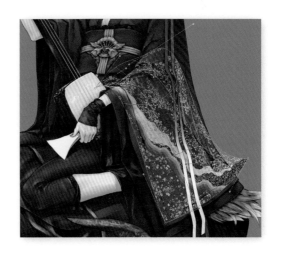

107

04 在變形的形狀確定之後，就建立剪裁遮色片（Ctrl+Alt+G鍵），讓其作用在衣服上面。

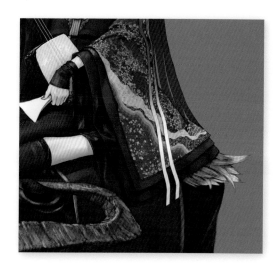

在「花紋1」上設定剪裁遮色片

05 不過這樣花紋還是無法完全吻合衣服的皺褶部分，所以要再稍加調整。這裡使用「套索工具」選擇皺褶的上半部後，使用功能列表→「濾鏡」→「液化」功能，對沒有吻合的部分做調整。

06 接下來在皺褶的陰影部分，使用「橡皮擦工具」淡化花紋。

 ①選擇「橡皮擦工具」　　 ②筆刷尺寸設定為「10」

07 接下來袖子的下襬部分也用同樣的方法調整，在使用「液化」功能的時候，最好先使用「套索工具」圈選要處理的部分。如果沒有圈選出選取區域的話，在啟動「液化」功能的時候，就會對應到整個畫面，如此一來電腦就會變得頓頓的了。

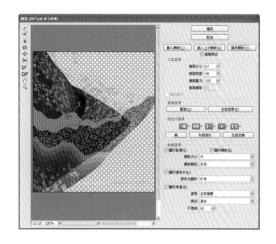

08 圖中為到目前為止的作品狀態，由於到此階段沒有為衣服上花紋的陰影，所以接下來就說明此次部分。

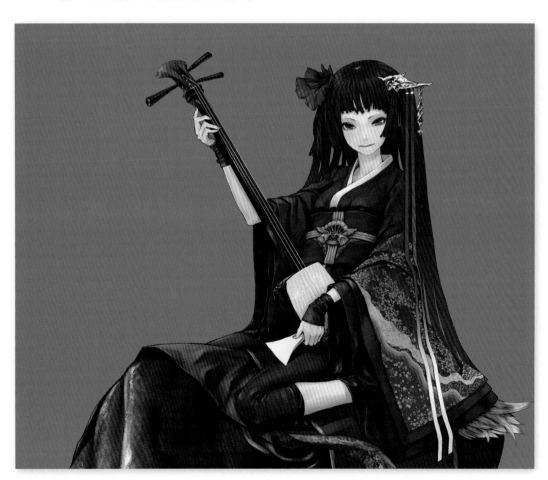

衣服的完成

01 先選畫有左袖的「衣服1」圖層，接下來要在左袖加上陰影。然後按下Ctrl+J複製「衣服1」圖層，並將複製過後的圖層拖曳到「花紋1」圖層上方。

複製「衣服1」圖層之後，把名稱改為「花紋的陰影」，然後移動到「花紋1」圖層的上方

02 接下來在按住Ctrl的同時，使用滑鼠左鍵點擊「花紋1」圖層，就可以將「花紋1」圖層的不透明範圍圈選為選取區域。然後選擇「花紋的陰影」圖層，建立圖層遮色片。

03 然後對「花紋的陰影」圖層，在功能列表→「影像」→「調整」用「黑白」功能。調整紅色系的滑桿，將其黑白化。

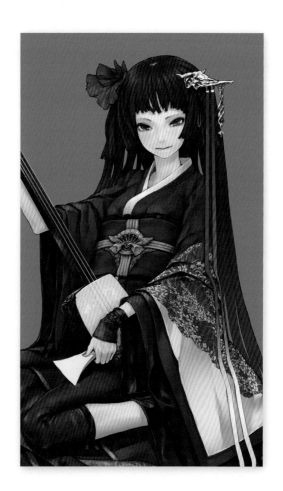

04 混合模式改為「色彩增值」的話，就可以變為花紋的陰影了。

②把混合模式設定為「色彩增值」

①確認已選擇「花紋的陰影」圖層

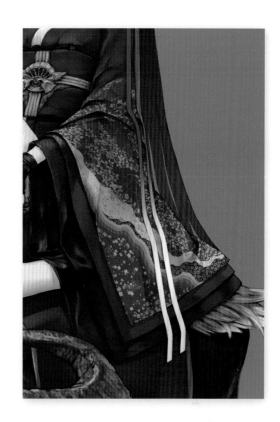

05 右手的袖子也一樣用相同的方法貼上花紋，在「花紋的陰影」圖層遮色片中加上右側花紋的不透明部分（用白色填滿）後，就可以做出右側花紋的陰影了。

②在「花紋的陰影」圖層中，畫上陰影

①新增一個圖層，把名稱改「花紋1左」，然後把左邊花紋貼到這個圖層上。另外也把「花紋1」圖層的名稱改為「花紋1右」

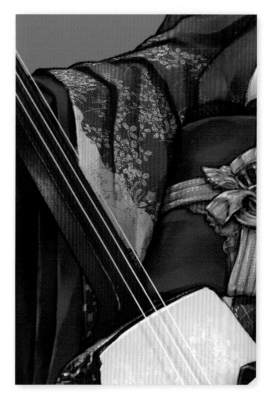

06 接下來要在全部的衣服上，加上一層淡淡的花紋。先從花紋的PSD檔案中，只複製「流水」圖層的花紋並貼上，再用「液化」功能讓「流水」稍微扭曲符合衣服的起伏。然後在「衣服」1的圖層上，建立剪裁遮色片。

新增一個圖層後，改名為「花紋流水」，然後在圖層上貼上流水的花紋

07 由於布料上的花紋如果看起來無視剪裁還是一直連續的話，會變得非常不自然，所以這裡用「套索工具」圈選衣領的部分後，在功能列表→「濾鏡」→「其他」→使用「畫面錯位」功能，變更衣領部分的花紋方向。

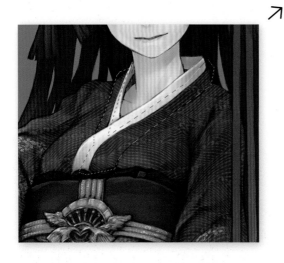

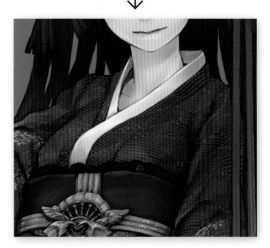

08 接著在腰帶畫上花紋，首先在花紋PSD檔案上面只複製「秋草」然後貼到「腰帶」圖層上。再用「任意變形」功能調整花紋，然後在「腰帶」圖層上建立剪裁遮色片。與袖子的花紋一樣，複製「腰帶」圖層後使用「黑白」功能來調整，為腰帶加上陰影。這裡為了要讓陰影部分更像金箔的反射，所以使用「色階」將「陰影」圖層調暗。

在「腰帶」圖層上面新增一個圖層，並且把名稱改為「花紋秋草」

09 這樣衣服的花紋就完成了。

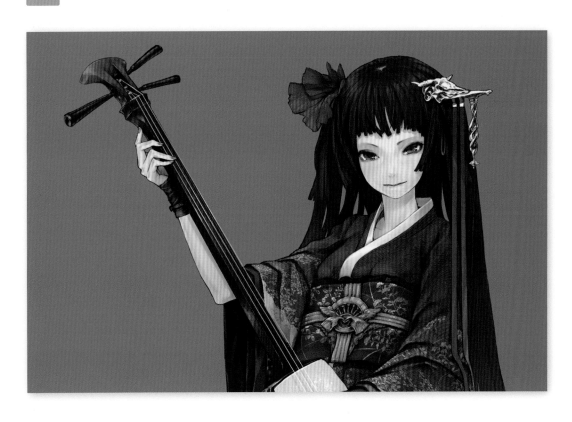

畫上坐墊標誌

01 接下來要畫水牛坐墊上的標誌，這裡用的花紋是「和柄パーツ&パターン素材」中的素材裡「源氏香」、「橋姬」的符號（檔案名稱為02モチーフ/05紋 シンボル/eps/s_10.eps）。

02 在Illustrator複製好圖案（Ctrl+C鍵）之後，就以像素的形式貼到（Ctrl+V）Photoshop上。稍微貼大一點的圖，後面在編輯時，才不會出現模糊的情形。而圖層的名稱取為「坐墊標誌」。

03 接下來使用變形工具，讓標誌能夠符合布塊的起伏。在使用「任意變形」工具中，只要按下Ctrl鍵，就可同時使用「任意變形」與「傾斜」的功能了。在這個步驟裡面，還要用「彎曲」功能來調整。

04 再來使用「多邊形套索工具」圈選標誌的突出角之後，按下刪除鍵（Delete）刪除。

 選擇「多邊形套索工具」

05 把顏色改為金色。

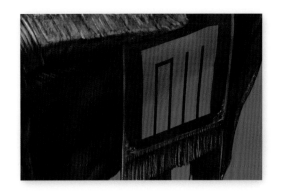

06 接下來在按住Ctrl鍵的同時，用滑鼠左鍵點擊「坐墊標誌」圖層的圖示，自動形成選取區域。

圈選出「坐墊標誌」的選取區域

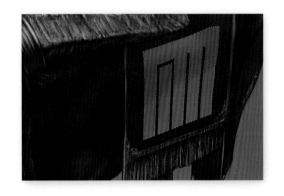

07 按Ctrl+J複製「坐墊」圖層之後，改名為「坐墊的陰影」移動到「坐墊標誌」圖層的上方。

複製「坐墊標誌」圖層後，取名為「坐墊的陰影」

08 與製作衣服花紋的陰影時一樣黑白化，然後把混合模式設為「色彩增值」。

09 接下來就使用已讀取的工具組合「_concrete」筆刷,加上材質。

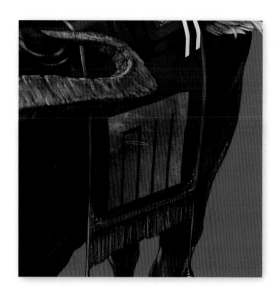

TECHNIQUE

新增「工具預設集」

Photoshop的「工具預設集」具有可以儲存或讀取各工具原創設定的功能,在功能列表→「視窗」→選擇「工具預設集」,或是在控制面板中的「工具預設」揀選器點擊右上角的按鈕後,選擇「載入工具預設集」即可載入。本書所使用的工具預設集可在P.006的網頁上下載,請在下載之後自行嘗試。

①在控制面板開啟「工具預設」揀選器,或是在功能列表→「視窗」→點選「工具預設集」

②點擊按鍵叫出選單

③點擊「載入工具預設集」

④所顯示的工具預設集一覽表

完成水牛的頭部

01 接著對水牛的部分使用遮色片銳
利化功能,來強調整體質感。

02 再來要對牛角的部分使用色彩平
衡功能,加上色相。

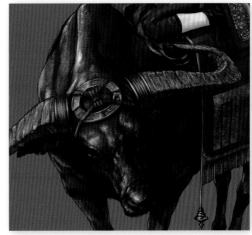

完成腰帶與三味線

01 接下來也對腰帶飾品與三味線的
胴掛部分用遮色片銳利化功能，
其他部分也適當使用這種功能，
來強調各部分的質感。

02 由於衣服上流水的花紋色澤太過
一致，所以要用筆刷補上陰影。

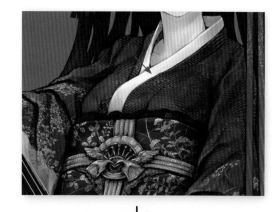

 ① 選 擇「筆
刷工具」

 ② 筆刷選擇「水泥」，筆
刷尺寸選擇「35」

 DATA

自創工具預設集「水泥橡皮擦」工具，可在網頁（請
參考P.006）中下載

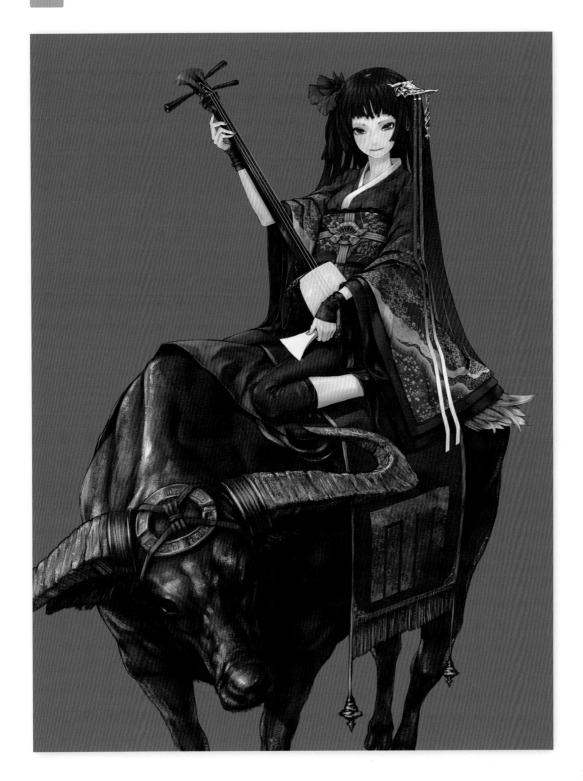

製作背景的準備

01 接下來要調整人物的大小,首先選擇一起收納人物與水牛的圖層群組「前」,直接使用任意變形功能。在拖曳同時按Shift鍵,就可維持長寬比例縮放。

①選擇「前」圖層群組

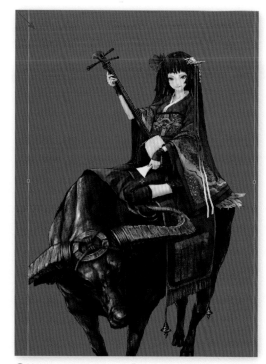

②按著Shift的同時,用「任意變形」縮放

02 接下來要畫牛角不足的部分,雖然水牛的部分已經在SAI上畫完了,不過已經在Photoshop上進行各式各樣的編輯,所以不合併這些圖層的話,就無法在SAI上讀取。雖然原本要重畫一部分,但是已經在Photoshop上加工繪製過了,所以現在只要補足牛角的部分即可。

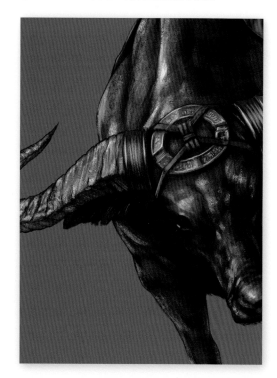

在Photoshop上設定鉛筆質感的筆刷

使用SAI的「鉛筆S」工具的畫筆材質「複印紙」的話，在Photoshop上也可以自己製作具有鉛筆質感的筆刷。由於筆者也有上傳作為工具預設集的資料，有興趣的人可以參考P.006自行下載。雖然很像是畫筆檔案，不過由於可以儲存不透明度或顏色的資訊，所以筆者自己製作的筆刷全都儲存為工具預設集了。而且除了筆刷工具外，還有「裁切工具」、「指尖工具」以及「文字工具」等其它工具也可儲存在工具預設集中。

把紋理設定為複印紙

讀取可以再現鉛筆風格的工具預設集

🔽 **DATA**

設定完畢之後讀者就可以在Photoshop上再現鉛筆風格的筆刷了

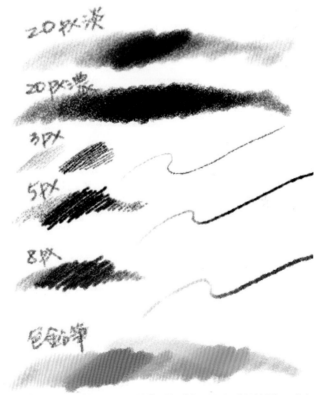

Photoshop自創工具預設集「鉛筆 20px淡」、「鉛筆20px濃」以及「鉛筆 極細3px」、「鉛筆 細5px」、「鉛筆 中8px」、「色鉛筆 20px」等，可以在網頁中下載。

使用SAI繪製背景

01 由於接下來要畫出背景的輪廓，所以這邊暫時將人物的圖層群組合併，原來的群組先使用滑鼠右鍵選擇「合併群組」儲存為其他名字。

02 接下來再回到SAI上作業，這裡雖然背景的草稿已經畫好了，不過由於實在沒什麼fu，所以背景的部分要從草稿開始從頭畫。目標是以竹林、蒔繪、屏風繪等，純日式風格主題的背景。

03 竹子可用「鋼筆」圖層「折線」工具抓出輪廓，再點陣化成一般圖層後繼續作畫。一共要新增2個圖層，一個是前方的「竹1」，另一個是裡面的「竹2」。

新增「竹1」及「竹2」等2個「鋼筆」圖層，並將其收納在「背景」圖層群組中

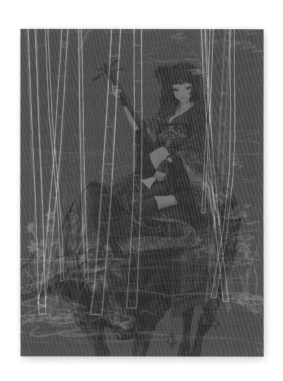

 ①選擇「鉛筆S」工具

 ②畫筆直徑選擇「9」

04 接下來要畫上花草，這裡使用的是SAI標準的「鉛筆」工具。

 選擇「鉛筆」工具

05 再來使用「鉛筆」工具，把地面分成幾個圖層來畫，就像幾張和紙重疊而成的屏風繪。由於後面還要在Photoshop上著色，所以在SAI上就把圖層全部塗滿。

06 接下來要畫上竹子，先使用「水彩筆」工具大致畫上竹子陰影，使用「鉛筆S」工具畫出竹節，然後使用「鉛筆」工具或「調色刀」畫上材質。

正常			
最大直徑	×5.0	50.0	
最小直徑		75%	
畫筆濃度		45	
調色刀		強度	30
岩面2		強度	56

畫筆形狀使用「調色刀」的時候，畫筆材質則使用「岩面2」

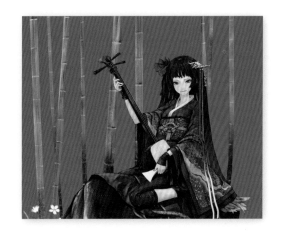

07 接著用「鉛筆S」工具在「墨」裡畫出地面，畫風說是和風不如說是畫成中國水墨畫，而且比起立體的著色，不如追加平面模式。

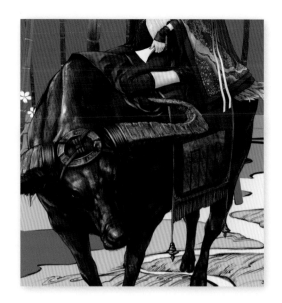

①新增一個圖層，把名稱改為「墨」，在這個圖層用水墨畫畫上地面

 ②選擇「鉛筆S」工具

 ③畫筆直徑選擇「10」

08 在SAI上的背景作業到此為止，將其儲存成PSD格式。

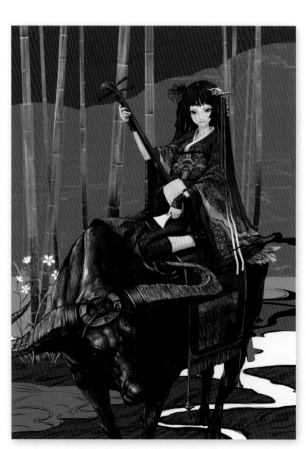

使用Photoshop繪製背景

01 接著使用Photoshop開啟在SAI儲存的PSD檔案,然後可在「地圖」圖層群組中的各部分加上漸層。

①可以就直接來使用Photoshop讀取SAI的圖層

②在「塗滿」圖層中加上漸層

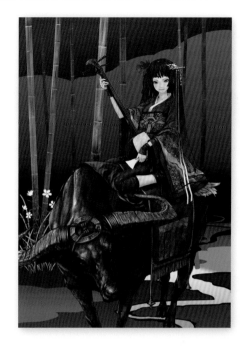

02 然後在背後的屏風貼上材質。

②把混合模式設為「覆蓋」

①在「塗滿」圖層上方讀入「Tx_metal」

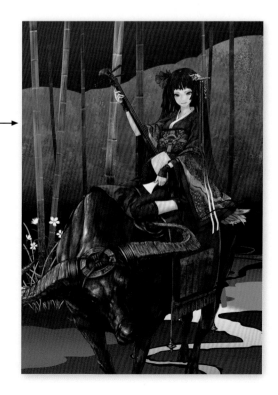

 TECHNIQUE

使用網路上發表的材質

國外有一個相當方便的網站,名稱就叫做「CG Textures」(http://www.cgtextures.com/)可以供網友下載免費的材質素材。就算是免費會員,也可以一天下載15MB中級解析度的材質。而付費的會員則可以下載可用於印刷的高解析度材質,而且每天可以下載100MB。筆者也註冊為付費會員,裡面有許多種各式各樣的材質,登錄之後對作畫而言會非常方便。

03 接下來對屏風部分使用遮色片銳利化調整功能,可以顯現出更強的效果。

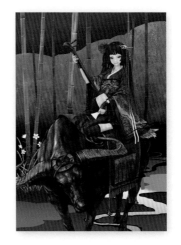

04 為了看起來更像被腐蝕的金箔,新增一個把混合模式設定為「加亮顏色」的圖層,而明亮的部分用筆刷加上材質。

②把混合模式設定為「加亮顏色」

①在「Tx_metal」圖層上方新增一圖層,改名為「加亮」

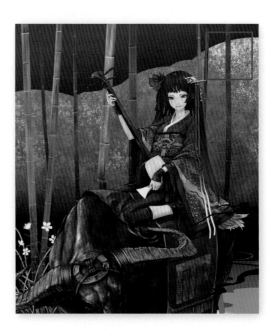

 接下來在「天空」圖層上用「橢圓
選取畫面工具」圈選出圓形選取
區域後剪下，做成月亮。

①選擇「橢圓選取畫面工具」

②選擇「天空」圖層之後，圈選出選取區域後剪下

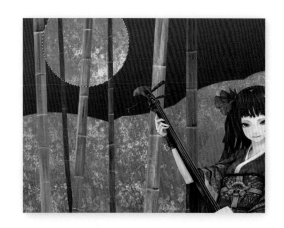

06 接著在「天空」的圖層上方新增一
個星星圖層，然後畫上星晨。選
擇已讀取的工作預設集中的「星
屑」筆刷，接著把間距設1000%
（最大），一口氣在星星圖層上隨
機畫出眾多的星星。

①新增一個圖層後，把名稱為改「星」

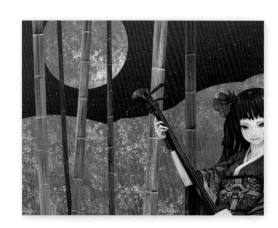

②在工具預設集中選擇「星屑」筆刷

 DATA

Photoshop的自創工具預設集「星屑」，可以在網頁（請參考P.006）中下載

07 然後更進一步在「天空」圖層上方
再加一層材質。

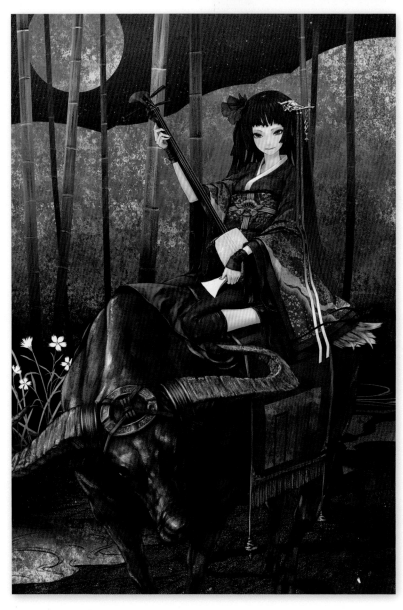

在「天空」圖層上方設
定一個材質「Tx」圖層

08 接下來在人物圖層的前方畫上紅葉,可以利用已讀取的工具預設集中的「紅葉」來繪製。紅葉散佈的位置用成隨機即可,而顏色也介於黃、橘以及紅色之間。

①新增「紅葉」及「枝」的圖層,並且收入「前景」的圖層群組中

②選擇工具預設集中的「紅葉」筆刷

DATA

Photoshop的自創工具預設集「紅葉」,可以在網頁(請參考P.006)中下載

09 這邊雖然是兩張圖層重疊,不過因為不會出現陰影,所以即使一個圖層也沒有問題。讓紅葉看起來更立體的方法,或是筆刷的詳細設定請參考P.131~132的解說。

②點擊「鎖定透明像素」按鈕

①選擇「紅葉」圖層

③顯示已鎖定透明像素的圖層

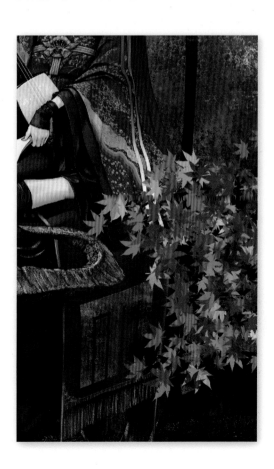

10 在使用任意變形的時候，可按下
Ctrl鍵並拖曳四個角落，營造出
從更裡面伸展出來的感覺。

11 接著再新增一個「紅葉」圖層，在
上面使用紅葉筆刷冉加上一些葉
子。

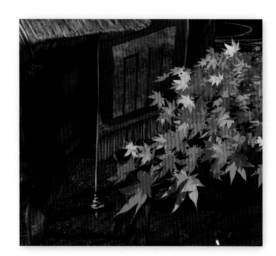

在「紅葉」圖層上，可
再新增一個「紅葉」圖
層

「紅葉」筆刷的設定

紅葉並不需要一片一片慢慢畫，經過設定可以一次就畫出整片的紅葉。

01　紅葉外形是將照片表材塗黑之後，擷取到的形狀。然後利用功能列表→「編輯」→點「定義筆刷預設集」後登錄之。

①首先在「筆尖形狀」中「間距」控制條中調整間距，紅葉的方向可以在「角度」項目中，拖曳右邊的箭頭調整

②接下來在「筆刷動態」中把「大小快速變換」項目調到「100%」，這樣大小就會變隨機了。然後把「最小直徑」設為「64%」，而「角度快速變換」的控制則調整為「初始方向」

③然後在「散佈」中的「散佈」項目做設定，紅葉的位置就會隨機出現了

④再來把「色彩動態」中的「前景/背景快速變換」項目設為「88%」，這樣一來把「前景色」設定為紅色、「背景色」設定為橘色的話，顏色就會在紅色與橘色之間隨機變化。下面的「色相快速變換」、「飽和度快速變換」以及「亮度快速變換」也稍微設定一下數值

02　接下來新增一個圖層，用幾筆把紅葉畫出來。由於不統一下筆的方向的話，葉子就會各自朝向不同的方向，所以這裡統一由右上朝左下方下筆。

新建立一個「紅葉」圖層

03　然後就鎖定圖層的透明像素之後，把「筆刷工具」的「繪圖模式」設定為「色彩增值」，畫出影子。

鎖定圖層的透明像素

04　再來解除透明像素的鎖定後，就把「筆刷工具」的「繪圖模式」設定恢復為「正常」，然後再畫上一層紅葉。

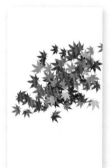

開啟圖層的透明像素

05　最後與前面挾著影子一樣，然後把「前景色」與「背景色」都稍微調亮一點，再畫上第3層紅葉，再加畫在枝圖層下方就完成了。如果有設定筆刷的話，只要數分鐘的時間就可以畫完紅葉了。

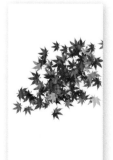

鎖定圖層的透明像素

最後調整

01 由於要最後調整,所以要將收納在各自圖層群組中的人物與背景等,整理到一個圖層群組中。人物方面先開啟之前儲存的PSD檔案的「前」做為「人物」圖層群組,然後用功能列表→「圖層」→點擊「複製圖層」將「人物」圖層複製到「背景」圖層群裡。

指定「儲存位置」資料夾中的「文件」為複製位置的PSD檔案

02 然後合併背景,並調整陰影。

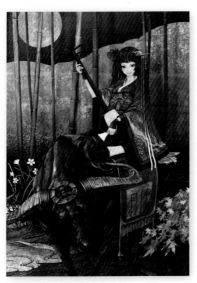

①調整陰影前的狀態

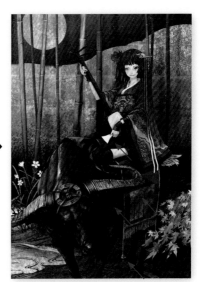

②進行陰影的調整

03 接著要調背景、人物等各部分的色調，使其相互融合。這裡要用色調曲線、色相/飽和度、色彩平衡等功能，進行細部調整。

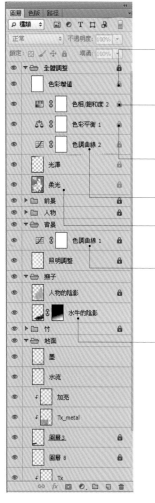

①經過對灰色色彩增值後，讓畫面更加柔和一點

②經過加亮顏色的圖層，調整反光的部分

③使用色彩平衡對色調進行微調整

④使用色調曲線調整對比

⑤請參考右圖解說

⑥使用色調曲線讓全體明暗度產生落差，讓人物顯得明顯許多

⑦調整水牛的陰影

圖中為只顯示柔光圖層的畫面，柔光圖層的功能為調整全體的色調與間接的照明效果。其中的設定有金箔的間接照明色為黃色，紅葉的間接照明色則是橘色

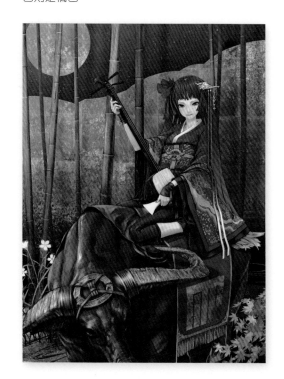

04 按下來做出幾種調整模式，然後與其它版本比較，找出最接近理想中印象的版本。再來用功能列表→「視窗」→「排列順序」→「新增（所開啟的PSD檔名）的視窗」的功能，把作業中的PSD開啟兩個畫面，一邊比較一邊進行調整作業。

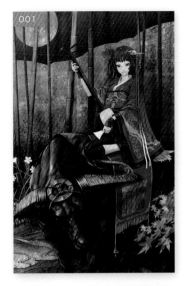

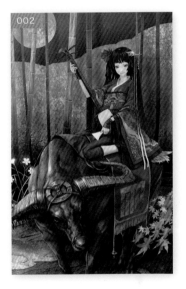

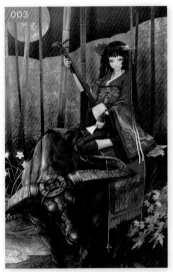

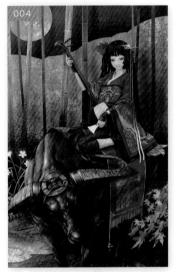

05 筆者使用複數螢幕確認，並且檢討不同螢幕的特性而出現細部的不同處（主螢幕較接近印刷時的色調，而副螢幕則是一般市面上販賣的螢幕，設定為瀏覽網頁時的對比）。在經過多方的調整之後，決定使用001的版本。從這裡開始，就要完成這幅作品了。

06 同時按著Ctrl+Shift+Alt+E鍵，就可以留著原來的圖層並合併出新的圖層。

新增一個已合併並包含有背景在的所有圖層

07 由於把對比調得太高，讓較暗的部分有崩壞的感覺，所以這裡用功能列表→「影像」→「調整」選「陰影/亮部」的功能來調整全體的對比。比起使用色調曲線或亮度/對比等功能來調整，還比較能夠讓顏色更醒目且自然地調整對比。就像合成HDR（High Dynamic Range）照片一樣，也可以完成非現實的影像，而且不只可以修正照片的色調，調整插圖也會出現有趣的效果。由於這個調整無法在圖層結構上面用，所以需要把文件平面化合併成一個圖層。

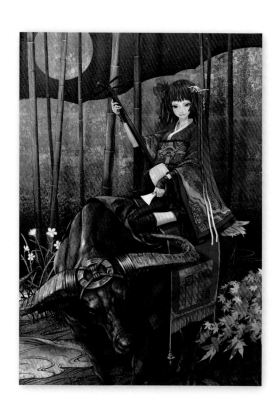

08 接著就要加上柔光的擴散濾鏡，在複製（Ctrl+J鍵）「合併」圖層之後，使用「高斯模糊」功能。最後就把圖層的透明度調到約20%左右後，與「合併」圖層合併。

②把「合併的複製」圖層的不透明度設定為「16%」

①複製「合併」圖層之後，改名為「合併的複製」圖層

③使用「高斯模糊」功能，把強度設定為「5.5」像素

④把「合併的複製」圖層合併到「合併」圖層

09 因彩度太高，與其說是純和風，不如說是給人在日本國外製作的日本動畫的感覺，因此這裡要稍微把彩度往下調。最後再對全體使用「遮色片銳利化調整」功能之後，整個作品就完成了。

📥 DATA

完成的插圖PSD檔案（高解析度版與低解析度板），可在網頁（請參考P.006）中下載。由於衣服的花紋與坐墊的標誌是無法2次發佈的資料，所以已替換成原創的資料了

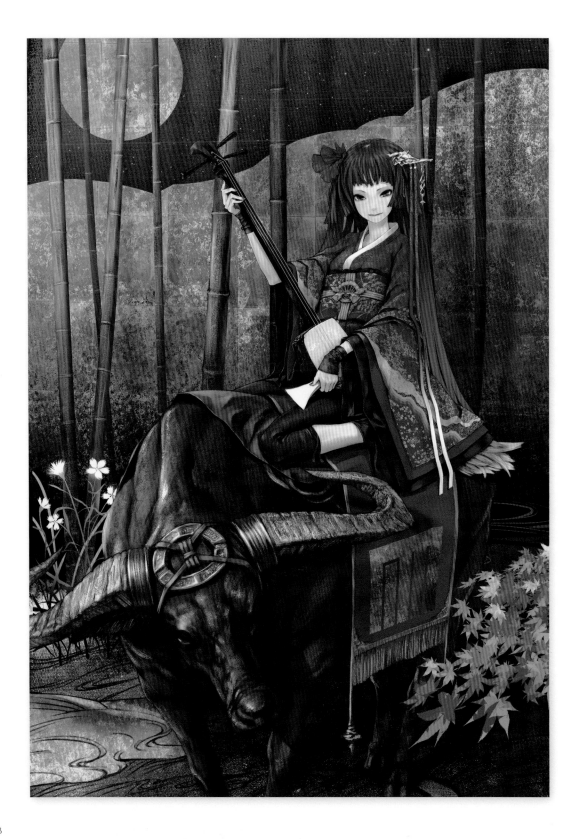

Chapter.03

使用SAI與Photoshop畫出未來風格的人物

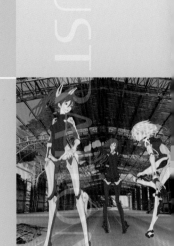

CHAPTER.

03

使用SAI與Photoshop畫出未來風格的人物

接下來要介紹的是在SAI上畫好人物,然後在Photoshop上著色之後,再使用3DCG與Photoshop做出背景以完成作品的過程。角色人物為3個輕裝的生化少女,貼上材質後將札實地表現出設計感。

掃瞄草圖

01 先歸納出幾個idea,然後畫出人物的素描。想像著高機動性的生化少女,然後輕快抓出苗條的身形。

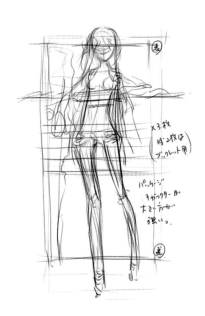

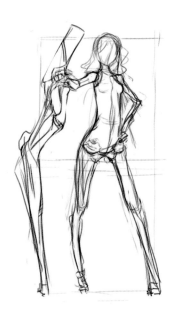

● 橫向排版,不過經過剪輯後也可以使用直式排版的構成
● 配置2～3個女性人物
● 工業化、頹廢風、非現實的
● 不是武器化,而是運動員型的生化人
● 札實的與未來角色設計融合的背景
● 在假想空間中的化身

02 觀察機器部分的設計之後,筆者研究過要不要參考自行車零件商SHIMANO的BMX外觀,以表現出人力之美的形狀,並同時符合生化人的設計。所以為了腳底及腰際設計的應用,筆者購買了自行車後輪的變速機制「後變速器」的實物,做為這次的參考資料。

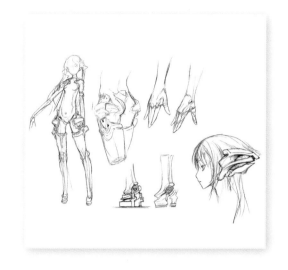

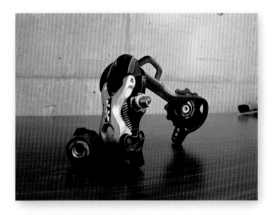

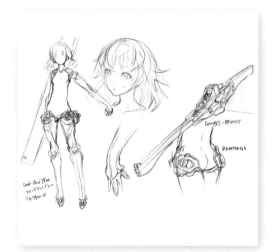

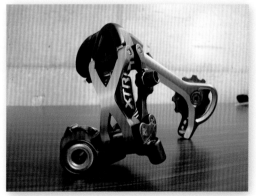

作為參考用的SHIMANO自行車組件的後變速器
http://cycle.shimano.co.jp/

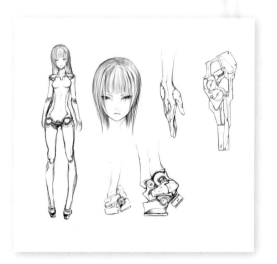

01 再來以筆記或素描為基礎，先畫出幾個草稿。雖然筆者在SAI上也畫了幾張草稿，不過最後還是採用在紙上所畫的草稿。雖然這樣對構圖來說會比較弱，但是筆者認為這樣比較容易表現出角色各自的個性。

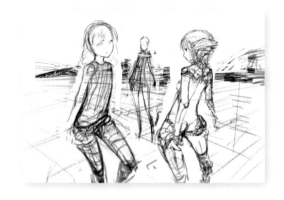

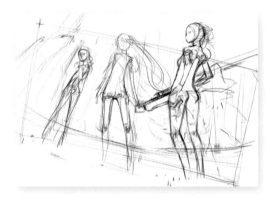

02 接著把紙上草稿掃描到電腦上，為了要更容易畫出草稿，這裡使用Photoshop的「色階」功能。

①把「輸入色階」的「中間調」往右，「亮部」往左調

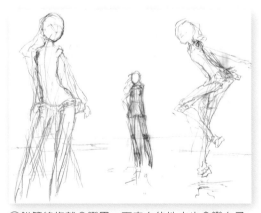

②鉛筆線條就會變黑，而空白的地方也會變白了

03

為了要畫出人物細微的部分，所以使用比印刷Size還要高的解析度來作業。新增一個A3 300dpi（4,961×3,508像素）的文件並貼上掃瞄的資料，然後用功能選單→「編輯」→「變形」→「縮放」的功能來調整大小。由於SAI不支援灰階的PSD檔案，所以要儲存為RGB色彩模式的PSD檔。

②然後讀取已掃描的A4大小的資料

①在Photoshop上新增一個A3的文件

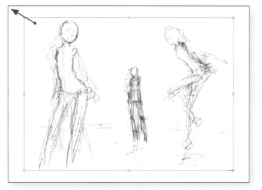

③把已掃描的資料擴大到A3的大小

04

接下來開啟SAI讀入草圖，開始繪製草稿。用來繪製草稿的「鉛筆S」工具是使用複印紙為材質的自創畫筆，雖然畫筆的材質以印刷的解析度顯示時會幾乎完全看不到，但是會加強作畫感覺。

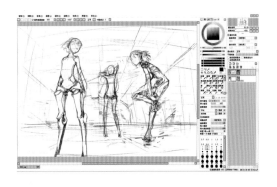

①用新增的「鉛筆S」工具（在P.012中有介紹）

畫筆直徑選擇8左右

05 接下來要決定大致上人物的位置
關係、形狀或是設計圖，由於背
景為3DCG所製作，所以草稿只
需要畫上輪廓即可。

↓

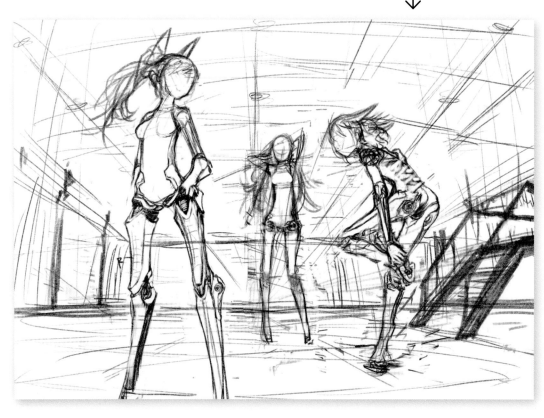

製作線稿

01　接著使用「鉛筆S」工具再謄寫一次人物的部分，把草圖的「不透明度」調到10〜70%左右，再開始謄寫。

② 在 這 把「圖層4」的「不透明度」調到「9%」

①選擇畫有草圖的「圖層4」

③草圖的顯示就會變淡許多

02　首先謄寫左邊的人物，每個角色都擁有各自的表情以及設計的特徵。首先新增一個圖層，這個角色的概念為「速度」。

①點擊「新增色彩圖層」按鍵

②把名稱改為「線稿左」，然後在這個圖層畫上左邊人物的線稿

鉛筆S
D

③選擇「鉛筆S」工具

④畫筆直徑選擇「6」

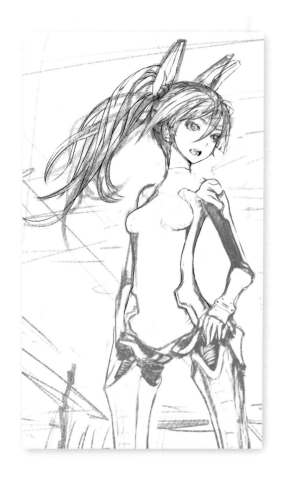

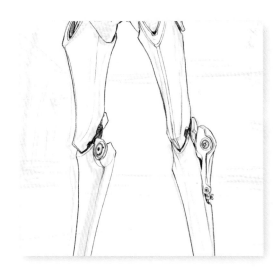

03 機械部分等較細微的地方，可以反覆切換圖層來畫出細節。要注意的是，關節與動力系統要儘可能的不要出現破綻，不過最重視的還是外觀。

 ①先選擇「鉛筆S」工具　 ②畫筆直徑選擇「2.6」

04 接下來新增一個圖層來畫上右邊的人物，並且把右邊的人物謄寫進去。為了不讓全體太過凌亂，所以一邊在線條多寡之間取得平衡，一邊決定外形。此人物的概念為「Jump」。

①點擊「新增色彩圖層」按鍵

②把名稱改為「線稿右」，然後在這個圖層畫上右邊人物的線稿

 ③選「鉛筆S」工具　 ④畫筆直徑選擇「2.6」

→

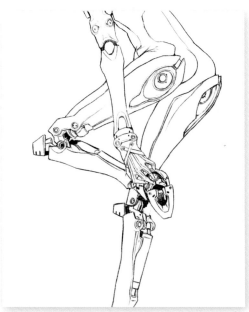

要塗滿或是畫模線的時候，畫筆直徑選擇4～6，而畫輪廓的時候，大約選擇2～3左右來畫。不過由於筆者是使用PowerMate來調整畫筆直徑，所以並沒有在意數值是多少。

05 接下來要謄寫中間的人物，概念
是「狡猾」。雖然因為是稍微遠一
點的人物，線條會需要畫得細一
點，但是如果太細的話反而會破
壞整體的平衡，這一點請一定要
注意。

① 點擊「新增色彩圖
層」按鍵

② 把名稱改為「線稿
中」，然後在這個圖
層畫上中間人物的線
稿

 ③ 然後可選「鉛
筆S」工具

 ④ 畫筆直徑選擇
「2」

06 這樣線稿就完成了。

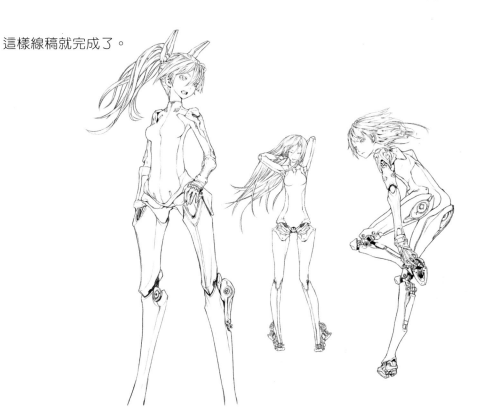

利用3DCG製作背景

01 接下來會要使用3DCG軟體來製作背景,所使用的軟體名稱稱作 Avid XSI 6 Foundation,不過Foundation Edition目前已經改名成為Autodesk Softimage了。以高性能的3DCG軟體來講的話,XSI是一款非常高性能的3DCG開發統合軟體,不過功能太過於健全,很難全都熟練使用(本篇軟體僅有日英文兩版本)。
http://www.softimage.jp/

XSI就是如圖中的介面的3DCG軟體

02 這裡要創建的背景是以工廠為模型,有一般工廠也能看到的鋼骨構造所搭建的舞台,貼圖數目達到30萬片的場面。就算是這麼複雜且鋼骨林立的背景,也能用3DCG在3次元空間上進行複製貼上的話,就可以比在2D上畫出背景要節省很多的步驟了。由於這個以骨架為基礎的作品,是沿用以前所完成的模型,所以完成模型所花的時間約為3小時。

03 使用稱為動態掃瞄（Rotoscope）的功能，線稿就可以出現在鏡頭畫面的下方。這樣就可以一邊調整鏡頭的視角，一邊調整符合線稿的透視圖。

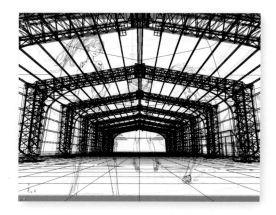

04 接下來要設定照明，使用同材的恆常材質（物件的顏色一律不受光源的影響）分別配置在室內的板狀物件，以及外側代替天空的圓頂。為了只讓這些物件作為光源的表現，第一次光線就要設為不可視。而其它還有「Raytrace」以及「Final Gathering」手法。

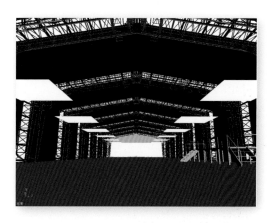

設定為室內照明板的材質

設定天花板以及地板的材質

設定鋼架的材質

設定為外側天空的材質

05 接下來要製作配置在工廠後方的其它物件，先做出立方體後，再把貼面三角割分，並消去內側的貼面。複製數個之後，然後再合併(Merge)成為一個物件。

06 接下來就加上彎曲(Bend)、扭轉(Twist)等形狀，並讓其變形。由於貼圖內側設定為不顯示，所以到處都會有洞，可以看到不連續的物件。

07 接下來調整變數，製作成幾種物件，全部的基礎都是在05所製作的立方體的集合體。

使用Photoshop合成3DCG素材

01 接下來要使用Photoshop配置工廠的影像，全部的物件由中心的「背景」與鋼骨為中心的「樑亮部」組合而成。

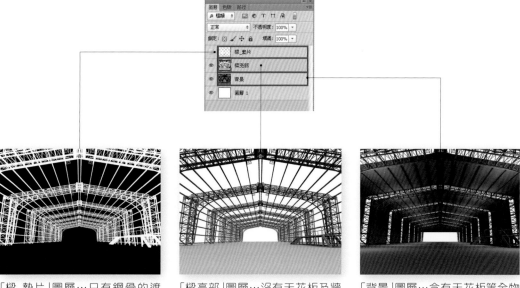

「樑_墊片」圖層…只有鋼骨的遮色片用白墊片

「樑亮部」圖層…沒有天花板及牆壁的場景

「背景」圖層…含有天花板等全物件的場景

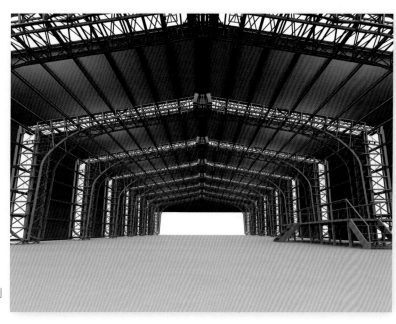

「樑亮部」圖層以及「背景」圖層一起顯示

02 接著要在屋頂上製造破洞，所以
要新增一個圖層。使用「橡皮擦
工具」修改圖層遮色片的方法，
來做出屋頂的破洞。

①確認已選擇「
背景」圖層

②點擊「增加圖
層遮色片」按鍵

③在「背景」圖層
上新增圖層遮色
片

03 如果想要讓背景色是黑色的話，
就要在該處消去圖層遮色片。而
想要讓背景色是白色的話，則是
將圖層遮色片塗滿。因此可以使
用X鍵切換前景色與背景色，來
消除及修正圖層遮色片。由於不
能直接消除圖層，所以消除太多
的話，也很容易復原。如果想要
只顯示圖層遮色片的狀態下編輯
的話，可以按住Alt鍵對圖層遮
色片點擊滑鼠左鍵。

使用圖中的筆
刷在圖層遮色
片上作畫

顯示圖層遮色片後，使用筆刷
在想要有破洞的地方畫上破洞

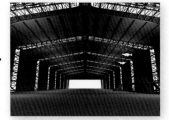

製作圖層遮色片前

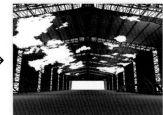

製作圖層遮色片後，在遮色片
上所畫的地方就會變成破洞

04 接下來使用「漸層工具」加畫出天空。

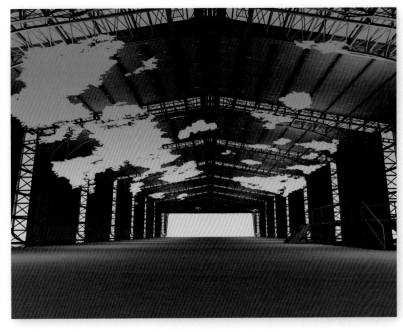

將「圖層1」塗上漸層

05 由於在圖層遮色片上消除的破洞還留有殘留點，這時可以用功能列表→「圖層」→「圖層樣式」選擇「筆畫」功能，這樣很容易就可以看出哪邊還有殘留了。使用掃瞄的線稿來刪除殘留物，也是有效的作法。

在「背景」圖層上使用筆畫效果

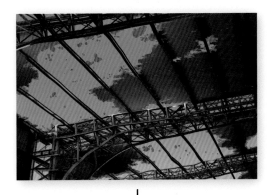

↓

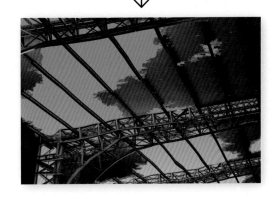

06 接下來為了顯示天花板的深度，
所以要畫上一層淡淡的光澤。

①新增一個「天花板
深度」圖層

在「天花板深度」圖層加上光澤之前的狀態

在「天花板深度」圖層加上光澤之後的狀態

07 接下來要讓天花板與牆壁被削掉
的部分，露出鋼樑來。可先選擇
「樑亮部」圖層，然後建立圖層遮
色片。再來圈選「背景」圖層的圖
層遮色片的白色部分（對圖層遮
色片的圖層點擊左鍵+Ctrl鍵），
然後刪除「樑亮部」圖層的圖層遮
色片上的選取範圍。

④圈選透明部
分後，就能複
製遮色片了

①選「樑亮部」圖
層

③ 按Ctrl鍵 後，
對「背景」圖層的
圖層遮色片點擊
滑鼠左鍵

⑤對「樑亮部」的
圖層遮色片點擊
右鍵 後，選擇「
遮色片和選取範
圍相減」

②在「樑亮部」圖層建立圖
層遮色片

08 接著對圖層遮色片使用「模糊」濾鏡，並在部分使用「橡皮擦工具」修改圖層遮色片。然後加光澤，並用色調曲線加亮樑明部。

②使用色調曲線調亮

①修改「樑亮部」圖層的圖層遮色片

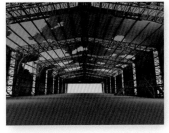

③對圖層遮色片加上色調曲線及光澤之前的狀態

④對圖層遮色片加上色調曲線及光澤之後的狀態

09 接著要貼上牆壁的材質，先準備水泥材質的素材圖片，筆者使用的是「CG Textures」中的素材。「全選」開啟的素材圖片（Ctrl+A鍵），接著「複製」（Ctrl+C鍵）後「貼上」（Ctrl+V鍵）背景材質。叫出「任意變形」功能（Ctrl+T鍵）後，再用「扭曲」的功能（在任意變形功能中按Ctrl鍵拖曳四個角落）調整為配合牆壁的形狀。

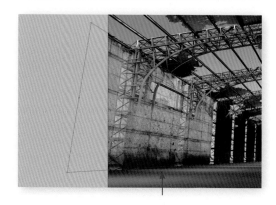

新增一「牆壁Tx」，貼上材質

10 後面牆壁同樣的也要貼上材質。

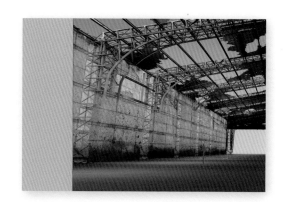

複製「牆壁Tx」圖層之後，貼上材質

11 接下來就複製（Ctrl＋J鍵）「牆壁Tx」圖層後，使用功能列表→「編輯」→「變形」→「水平翻轉」功能貼到右側後，再把左側與右側的材質「圖層合併」（Ctrl+E鍵）。

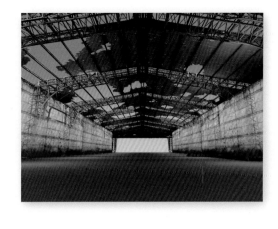

把「牆壁Tx」圖層與「牆壁Tx的複製」圖層合併，然後將材質翻轉後貼在右側

12 在「牆壁Tx」圖層上建立圖層遮色片，然後按住Ctrl並點擊「樑_墊片」圖層，圈選鋼樑的不透明部分。然後在「牆壁Tx」圖層的圖層遮色片上消除選取範圍（把背景色用黑色塗滿按Delete），這樣一來就可以消除鋼樑部分的材質。

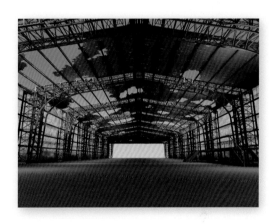

①選「牆壁Tx」圖層

③在「牆壁Tx」圖層上建立圖層遮色片

②點「增加圖層遮色片」按鍵

④按住Ctrl並對「樑_墊片」圖層點擊滑鼠左鍵

⑤消除部分「牆壁Tx」圖層的圖層遮色片

13 接著把「牆壁Tx」圖層的「混合模
式」設定為「覆蓋」，然後用「遮色
片銳利化調整」功能。

②「混合模式」
設定為「覆蓋」

①選「牆壁Tx」
圖層後，建立
剪裁遮色片

③ 對「牆壁Ix」圖
層使用「遮色片銳
利化調整」功能

④使用「覆蓋」及「遮色片銳利化
調整」功能之前的狀態

⑤使用「覆蓋」及「遮色片銳利化調整」功能之後的狀態

製作屋頂的材質

01 接下來要製作屋頂的材質，先要準備波浪狀石綿瓦的材質，筆者使用的是「CG Textures」中的素材。雖然這個材質是如同磁磚一樣排列而成，不過由於會出現接縫，所以不能直接使用。

02 使用Photoshop讀取材質圖片，然後使用「矩形選取畫面工具」圈選必要的部分，然後使用功能列表→「影像」→「裁切」功能裁切圖片。

由於圖片上方有多餘的部分，所以需要裁掉

03 使用功能列表→「濾鏡」→「其他」→「畫面錯位」功能，對圖片使用畫面錯位後，在排列的時候就能夠實際看到接縫了。

重覆的邊界，可以看到排列的狀態

04 雖然到此為止就相當實用了，不過難得的機會，在這裡就特別介紹製作完全無細縫的材質方法。雖然在較舊版本的Photoshop可以使用「仿製印章」的功能，但是在7.0版多了新增的「修補工具」可供使用。這裡首先用「矩形選取畫面工具」圈選非邊界的地方。

①選擇「矩形選取畫面工具」。

②圈選非邊界的地方

邊界在這個地方

05 切換成「修補工具」後，直接把已圈選的範圍拖到有細縫的地方，細縫就不會那麼顯眼了。接著再次使用「畫面錯位」功能，確認材質圖片上還有沒有細縫。

②在控制面板上可點選「目的地」

①選擇「修補工具」

③圈選沒有接縫的地方

④直接把圈選的範圍拖曳到有細縫的地方

⑤細縫被蓋掉後，就看不見了

06 接著「全選」(Ctrl+A鍵)做好的材質後，就可以按「複製」(Ctrl+C鍵)。接著新增2,000x2,000像素的新文件，然後把剛剛複製的材質「貼上」(Ctrl+V鍵)。

07 接著下來就可以使用「移動功具 (V)+Ctrl+Alt+拖曳」複製圖層物件，並將4個圖層橫向排列。然後一次選擇4個圖層，使用變形調整好邊緣 (Ctrl+T→Shift+拖曳四角)。在已選擇4個圖層的狀態下，使用「Ctrl+Alt+拖曳」繼續往下排列 (選擇數個圖層只有Photoshop CS以後的版本才有支援，7.0以前的需要連結圖層或是直接合併圖層)。

①一次選擇四個選層

②使用「圖層物件拷貝」(同時按住 Ctrl+Alt鍵並拖曳)，同時往縱向複製四個圖層

08 材質排滿整個畫面後，用「合併可見圖層」(Ctrl+Shift+E鍵)的功能，合併完後再全選、複製。

①複製四個圖層，往縱向排列填滿整個畫面

②使用「合併可見圖層」(Ctrl+Shift+E鍵) 合併所有圖層

③完成一個2,000x2,000像素的圖層

09 使用「貼上」(Ctrl+V鍵)把材質貼到背景的圖層上,然後配合天花板部分的透視圖變形。

新增一「天花板Tx」圖層,並貼上材質圖片

10 接下來與牆壁的材質一樣,把貼好的材質複製到另一邊,然後用圖層遮色片把鋼架的部分消去再把「混合模式」設為「覆蓋」。

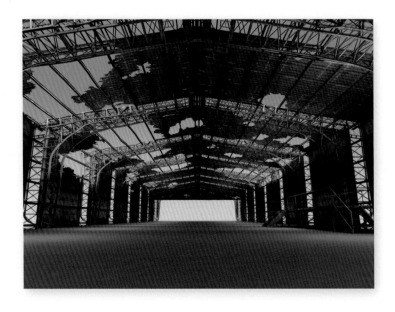

建立圖層遮色片後,把「混合模式」設定為「覆蓋」,並建立剪裁遮色片

11 接下來要扭曲部分的鋼架,首先圈選想要扭曲的部分,然後用功能列表→「濾鏡」→「液化」功能。雖然不圈選範圍也可以使用,不過只針對部分處理,可以減輕處理時的負擔。

①選「樑亮部」圖層

③使用「液化」濾鏡功能

②圈選想要扭曲的部分

↓

④使用「液化」將鋼架扭曲了

使用Photoshop合成地面

01 接下來也同樣準備地板的材質並貼上，這裡筆者所使用的是「CG Textures」中的水泥風格素材。

02 用「任意變形」貼上材質圖片，遇到牆壁或鋼架就要刪除。

①新增「地板Tx」圖層後，貼上材質圖片

②使用「任意變形」功能，配合透視圖變形

03 接縫的部分使用「修補工具」來修飾。

①剛貼上的狀態，可以看得到接縫的地方

②使用「任意變形」功能後，接縫就消失了

04 接下來要做出地板坑洞的部分，要使用的是用3D完成的素材。雖然原本不是為了這個用途而製作的，但因為不知為何覺得很適合，這採用了這個素材。這裡用「任意變形」與「橡皮擦工具」來調整坑洞的形狀，然後再使用筆刷畫上陰影。

①新增「坑洞Tx」圖層，使用坑洞材質的素材來帶出立體感。把「混合模式」設為「覆蓋」，並且建立剪裁遮色片

②新增一個「坑洞」圖層，並放上坑洞的素材

③使用「任意變形」工具改變素材的形狀

④使用「筆刷工具」畫上陰影

05 接著來準備道路的材質並貼到地面上，這裡筆者所使用的是「CG Textures」中素材。

06 使用「任意變形」配合透視圖變形後，把「混合模式」設「覆蓋」再來把材質翻轉後增加車道。

①新增一個「道路」圖層，然後貼上材質

②貼上後使用「任意變形」功能配合透視圖變形

↓

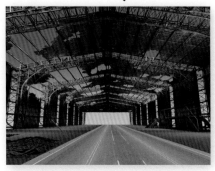

③將材質複製後翻轉來增加車道

④把「道路」圖層的「混
合模式」設定為「覆蓋」

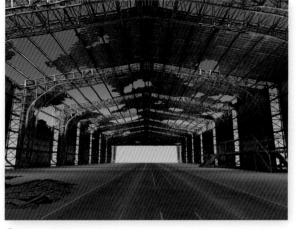

⑤把道路合成到地面上

↓

⑦做出下方比較明亮的漸層

⑥新增一「地板漸層」
圖層，加上漸層讓靠
近鏡頭的地方有比較
明亮的感覺，然後把「
混合模式」設定為「覆
蓋」後合成

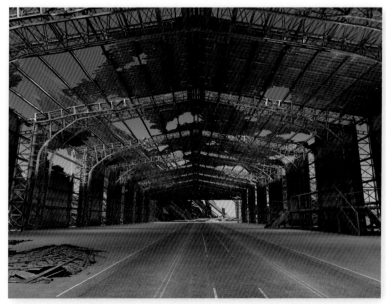

⑧這樣一來鏡頭前就會變得比較明亮了

07 在工廠後側，排列幾個3DCG做
出來的物件。

08 為了讓物件中其中一個表現出巨
大感，利用空氣遠近法在上方加
上一層霧。在圖層遮色片上加上
漸層，讓上方變成半透明。

①在其中一個物件上
建立圖層遮色片

②在圖層遮色片上加上一層霧狀般的
漸層

③這是到目前為止的狀態

01 這次的作品金屬素材相當多。由於構成物件多的畫面所需的要素也會很多,所以如果讓畫面太過閃亮的話,要取得插圖平衡的困難度就會提高。基於後面再用Photoshop調整的念頭,人物角色就用SAI來著色了。為了讓人物更易上色,這裡把天空彩度去除並與背景合併,再另存新檔。

02 在SAI上開啟到目前為止所製作的背景檔案,在區分圖層時,先把背景隱藏。由於依據顏色的不同,有時白色背景也很容易確認有沒有漏塗的地方,所以要看情況顯示/隱藏灰色的底色來進行作業。

在圖層的最下方新增一個填滿灰色的圖層

03 接著用沒有筆壓感知的「塗滿」畫
筆，在圖層上畫皮膚的部分。

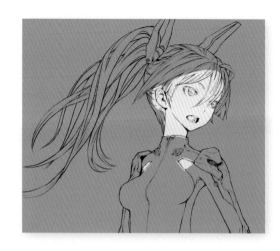

③點擊「新增色彩圖
層」按鍵

①點擊「新增圖層群
組」按鍵

②把圖層群組的名稱
改為「左」

④把新增的圖層名稱
改為「皮膚」

 ⑤選擇「塗滿」及「
油漆桶」工具

 ⑥選擇「前
景色」

04 接下來使用「鋼筆」圖層的「曲線」
工具畫出頭髮圖層的輪廓，抓出
輪廓之後，就將圖層點陣化再上
色。由於剩下的部分也有相當多
曲線的形狀，所以幾乎都是使用
「鋼筆」圖層的「曲線」工具，先在
圖層上抓出輪廓。

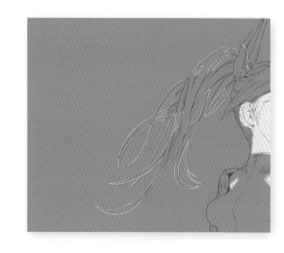

 ①選「曲線」工
具

 ②選「前景色」

③點擊「新增鋼筆圖
層」按鍵

④把新增「鋼筆」圖層
名稱改為「頭髮」

05 這樣分色作業就完成了，分類的依據並不是依照部位的不同，而是依據材質。例如，右邊人物的手與腳紅色的部分，就屬於同一個圖層。「線稿」圖層為了對位置進行微調整，所以在分類圖層的時候，依照人物分成3個。不過並沒有特別為人物取名字。

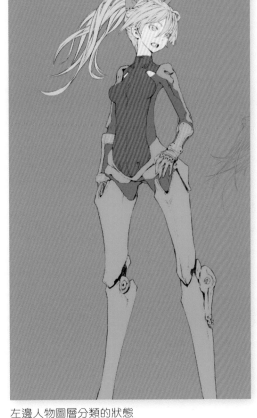

左邊人物圖層分類的狀態

中間人物圖層分類的狀態

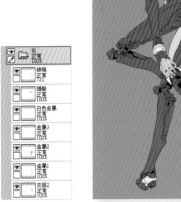

右邊人物圖層分類的狀態

底色與光源的設定

01 接下來顯示背景後，來研究各部位的底色。首先把3個人都塗上灰色系的顏色。

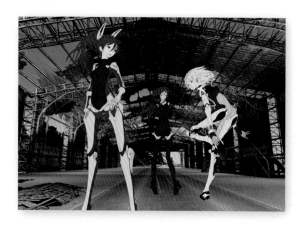

02 接著稍微調整3人的位置關係，並檢討光源的位置。就像光源從右上角射入的樣子，把設定的暫時陰影的圖層「假影」的合成模式設定為「色彩增值」。

①畫有人物暫時陰影的「假影」圖層，將混合模式設定為「色彩增值」後合成

②為了讓整個場面保有色調，並且能看到整體的平衡，所以要把塗滿灰色的圖層的混合模式設定為「覆蓋」

 圖中為到目前為止的狀態，把混
合模式設定為「色彩增值」，加上
人物暫時的陰影。

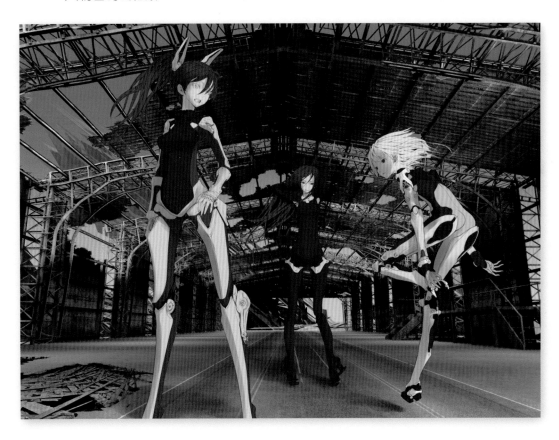

左邊人物的著色

01 現在開始替皮膚上色，先稍微加上立體感，所以用「水彩筆」工具在「皮膚」圖層上畫上陰影。

①先選擇「水彩筆」工具　②畫筆直徑選擇「7」

③選「前景色」

④選擇「皮膚」圖層

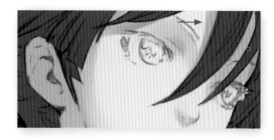

02 這邊直接把眼睛畫在「皮膚」圖層上。

①選「鉛筆S」工具　②畫筆直徑選擇「1.5」

③選擇「前景色」

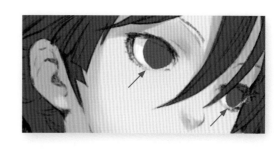

03 雖然在「線稿」中瞳孔的線條已經消失了，但是也有「這裡是線稿就要塗在這裡」的這種規定，只要依照最容易塗的步驟即可。

①選「鉛筆」工具　②畫筆直徑選擇「3」

③選擇「前景色」

④選擇「線稿」圖層

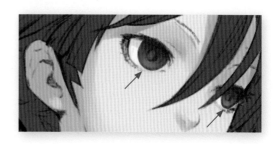

04 接卜來要畫上瞳孔的光澤，先在「線稿」圖層上新增「HL」圖層，再使用「鉛筆」工具畫上較強的光澤，並且使用「調色刀」工具畫上較淡的折射。

②再選擇「調色刀」工具

③畫筆直徑選擇「2.3」

④「前景色」選擇白色

①選擇新增的「HL」圖層

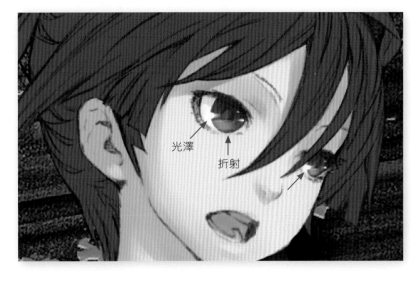

光澤　折射

05 接著調整瞳孔顏色，在「皮膚」圖層上面，可新增一個混合模式為「覆蓋」的「圖層4」圖層，並畫上藍色。調整完畢後，與「皮膚」圖層合併。

②再選擇「水彩筆」工具

③畫筆直徑選擇「14」

④選擇「前景色」

選新增的「圖層4」圖層。

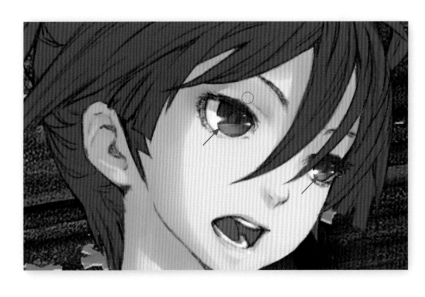

06 接下來替頭髮上色，首先用較大直徑的「水彩筆」工具稍微加上漸層。

②再選擇「水彩筆」工具

③畫筆直徑選擇「80」

④選擇「前景色」

①選擇「頭髮」圖層

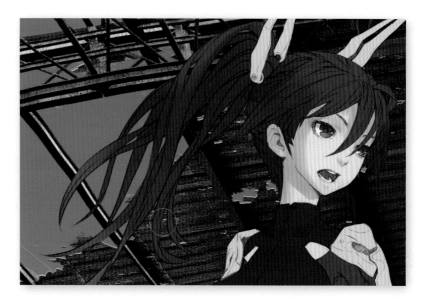

07 為了讓立體感顯現出來，這裡加上陰影。

①先選擇「水彩筆」工具

②畫筆直徑選擇「4」

③選擇「前景色」

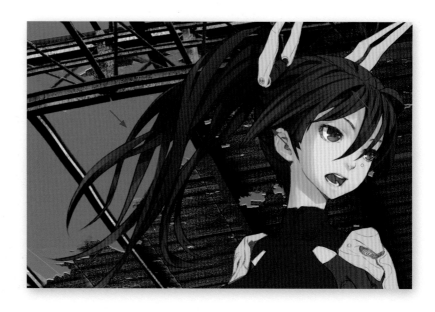

08 接下來要畫上較亮的部分，用的是畫筆形狀使用「平抹」、畫筆材質為「無材質」的「麥克筆」工具，然後最小直徑則是設定為50%左右。由於「麥克筆」工具可以使用各種畫筆材質，並沒有設定一定要使用什麼材質，所以每次使用的時候調整即可。

①選「麥克筆」工具　②畫筆直徑選擇「10」

③選擇「前景色」

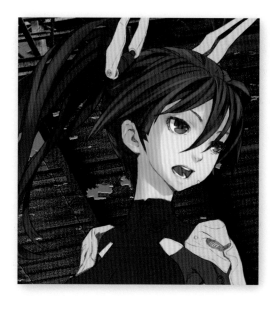

09 接著要畫上頭髮的光澤，「天使光圈」（Angel Halo）不用畫得太明顯，儘可能的控制在最小限度即可。

①選「麥克筆」工具　②畫筆直徑選擇「1」

③選擇「前景色」

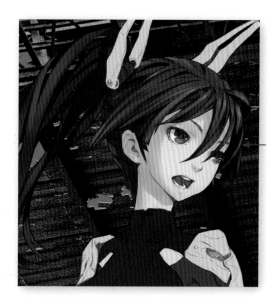

10 接下來用「水彩筆」工具畫緊身衣
的胸部與腹部的部分，就像黑色
的隱形戰機一樣，用的是幾乎沒
什麼反射及光澤的材質製成。這
裡要注意把平坦的部分與明顯突
出的部分（骨盤等）的高低起伏畫
出來。

 ① 選擇「水彩
筆」工具　 ②畫筆直徑選擇
「14」

 ③選擇「前景色」

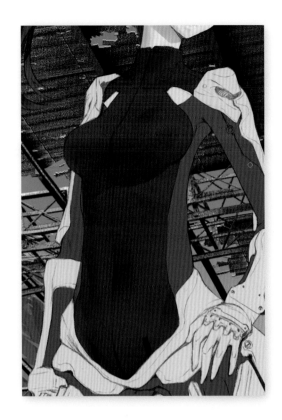

11 然後把緊身衣上模線的光澤畫出
來。

 ① 選擇「水彩
筆」工具　 ②畫筆直徑選擇
「25」

 ③選擇「前景色」

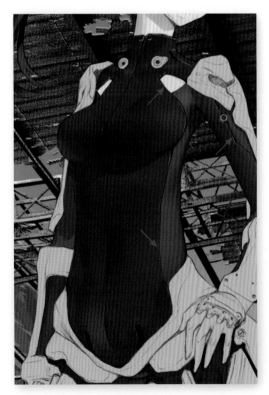

12 接下來用「水彩筆」工具畫手臂與頭頂部分的金屬，由於金屬材質會依據光源的強弱來反射，所以要在比陰影還注意反射的情況下塗色。這裡並非鏡面，而是像削切面一樣較鈍的反射。最後再用色調曲線等功能做調整，在不讓對比太高的情況下完成塗色。

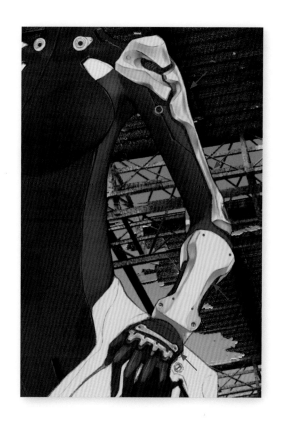

①選擇「水彩筆」工具　②畫筆直徑選擇「5」

③選擇「前景色」

13 再替手套及腳的部分畫上光澤。

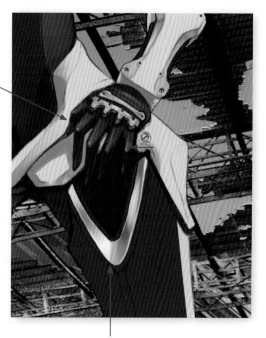

使用「水彩筆」工具稍微在手套上加上陰影後，再用「鉛筆S」工具畫上細微部分

①選「鉛筆S」工具　②畫筆直徑選擇「2」

③選擇「前景色」

④選擇「水彩筆」工具　⑤畫筆直徑選擇「2」

⑥選擇「前景色」

這裡是大腿的金屬部分，由於是反射比例最高的材質，所以這裡可以使用對比較大的顏色來畫，使用的是「水彩筆」工具

14 接下來用「水彩筆」工具畫出金屬的耳朵部分,要塗出削切的平面以呈現立體感。

 ①選擇「水彩筆」工具　 ②畫筆直徑選擇「20」

 ③選擇「前景色」

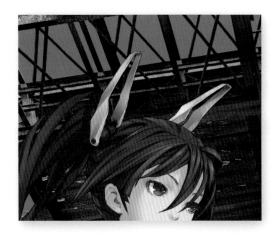

15 胸部這裡的光澤可以使用「複印紙」的材質來畫。雖然在後面會用Photoshop統一加上材質,但由於光澤比材質還顯眼,所以在這裡就先畫好。

 ①選擇「麥克筆」工具　 ②畫筆直徑選擇「12」

 ③選擇「前景色」

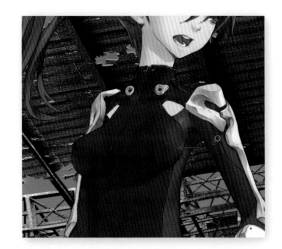

正常	▲ ▲ ▲ ■
最大直徑 　x 0.1	3.5
最小直徑	51%
畫筆濃度	90
平抹 　強度	14
複印紙 　強度	22
混色	0
色延伸	0

■ 詳細設定

繪畫品質	4(品質優先)
邊緣硬度	37
最小濃度	0
最大濃度筆壓	100%
筆壓 硬<=>軟	44
筆壓:☑濃度 ☑直徑 ☐混色	

④畫筆材質設定「複印紙」

16 膝蓋的部分就使用與「麥克筆」工具來畫，而畫筆材質則是與胸部光澤一樣的「複印紙」。雖然「鉛筆S」也是同樣使用「複印紙」，不過在畫上質感的時候，還是要使用「麥克筆」工具。

①選「麥克筆」工具　②畫筆直徑選擇「3.5」

③選擇「前景色」

17 圖中為到目前為止的狀態。

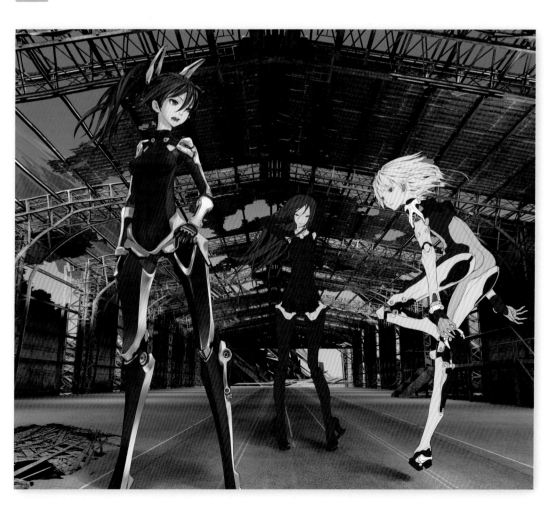

右邊人物的著色

01　現在要畫右邊人物的皮膚,使用大直徑的「水彩筆」工具大致畫上陰影後,再用較小直徑的「水彩筆」工具畫出細微部分。

②選擇「水彩筆」工具　③畫筆直徑選擇「20」

④選擇「前景色」

①選擇「皮膚」圖層

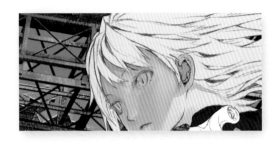

02　接下來使用「水彩筆」工具在「皮膚」圖層畫上瞳孔。

① 選 擇「水 彩筆」工具　②畫筆直徑選擇「2.3」

③選擇「前景色」

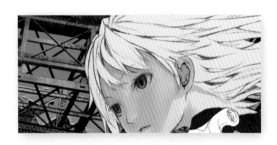

03　接著在「線稿」圖層上面新增一個「HL」圖層,然後用白色畫上較細的光澤及較淡的折射。

②選「鉛筆」工具　③畫筆直徑選擇「3」

④選擇「前景色」

①選擇「HL」圖層

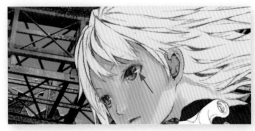

04 接下來替頭髮塗色，先使用大直徑的「水彩筆」工具加上漸層。

 ①選擇「頭髮」圖層

 ②選擇「水彩筆」工具　 ③畫筆直徑選擇「80」

 ④選擇「前景色」

05 然後使用「水彩筆」工具畫出陰影的部分。

 ①選擇「水彩筆」工具　 ②畫筆直徑選擇「10」

 ③選擇「前景色」

06 較亮的部分也是使用「水彩筆」工具來畫。

 ①選擇「水彩筆」工具　 ②畫筆直徑選擇「6」

 ③選擇「前景色」

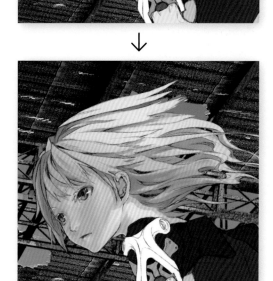

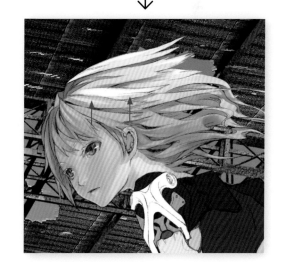

07 接下來要畫的是「衣服」圖層中的臀部與背部，由於這是插畫中的重點之一，所以要用心上色。為了要畫出理想的臀部曲線，需要重複多畫幾次。與左邊人物的緊身衣一樣，穿的也是高科技的材質。為了強調臀部曲線，所以在右上角的方向加上一點光澤。

 ②選擇「水彩筆」工具

 ③畫筆直徑選擇「5」

 ④「前景色」選擇白色

①選擇「衣服」圖層

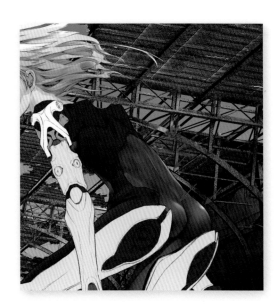

08 在設定肩膀附近的「衣服2」圖層時，要比「衣服」圖層要來得黑一點。這裡為了要表現厚實感，所以要在邊緣的地方加上光澤。

 ②選擇「水彩筆」工具

③畫筆直徑選擇「3」

 ④選擇「前景色」

①選擇「衣服2」圖層

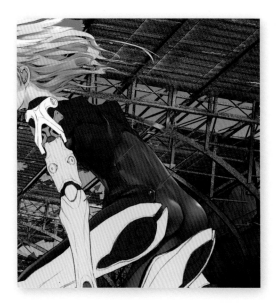

09 接著使用「水彩筆」工具在「金屬
1」圖層塗色，材質為稍微黑鉻
系的金屬。

 ②選擇「水彩筆」工具

 ③畫筆直徑選擇「8」

 ④選擇「前景色」

①選擇「金屬1」圖層

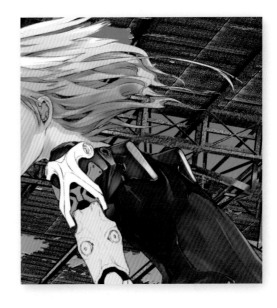

10 接下來使用「亮度/對比度」功能
調高對比，再使用「調色刀」工具
畫上尖銳的感覺。

 ②選「調色刀」工具

 ③畫筆直徑選擇「8」

 ④選擇「前景色」

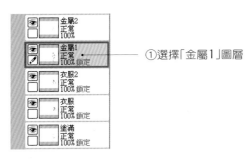

①選擇「金屬1」圖層

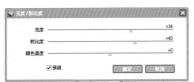

⑤「亮度」調成「+34」、「對比度」調成
「+40」、「顏色濃度」調成「0」

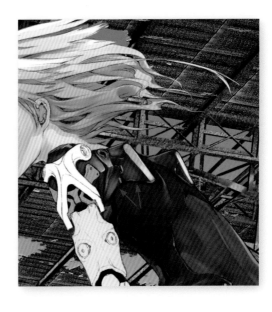

11 接著要替肩膀的部分上色，設定為反射率高的金屬，在畫的時候比起陰影要更注意反射。先使用「水彩筆」工具塗底，再用「調色刀」工具畫出銳利的部分。

①選「金屬3」圖層

 ②選擇「調色刀」工具

 ③畫筆直徑選擇「3.5」

 ④選擇「前景色」

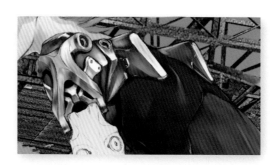

12 接著要塗的是手與腳的部分，這些部分與其說是金屬製，更像是陶瓷系反射率較低的材質。所以要加上比較標準的陰影，這裡要使用的是「水彩筆」工具。

①選「金屬2」圖層

 ②選擇「水彩筆」工具

 ③畫筆直徑選擇「10」

 ④選擇「前景色」

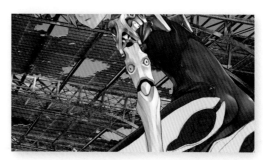

13 最後用「調色刀」工具完成最後的修飾。

 ①選擇「調色刀」工具

 ②畫筆直徑選擇「12」

 ③選擇「前景色」

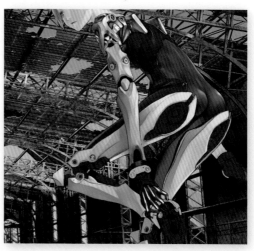

14 接下來只要完成耳朵、胸部以及膝蓋的部分，右邊人物的著色就完成了。

在腳部內側像是喇叭形狀的部分塗色，至於從臀部放出來的魔法是什麼系，這裡並沒有考慮太多

 ①選擇「水彩筆」工具　　 ②畫筆直徑選擇「5」

 ③選擇「前景色」

這是小腿部分的汽缸，先用「水彩筆」工具塗色之後，邊緣的光澤再用「鉛筆S」工具畫上

 ④選擇「水彩筆」工具　　 ⑤畫筆直徑選擇「2.3」

 ⑥選擇「前景色」

替腳掌的部分上色，除了環繞在後側反射率高的金屬在「金屬2」圖層之外，其餘的部分都在「金屬1」圖層。這裡先用「水彩筆」工具塗底，黑色的部分再用「鉛筆S」工具畫上質感與細微的光澤

 ⑦選「鉛筆S」工具　　 ⑧畫筆直徑選擇「5」

 ⑨選擇「前景色」

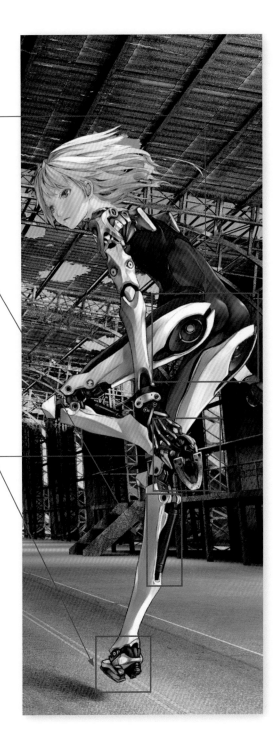

中間人物的著色

01 現在要替中間的人物畫上皮膚與眼睛，首先畫上皮膚的陰影，把立體感帶出來。

 ①選擇「頭髮」圖層

 ②選「鉛筆S」工具　 ③畫筆直徑選擇「1」

④選擇「前景色」

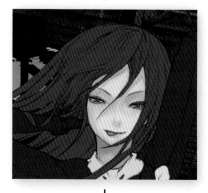

02 使用「水彩筆」工具，依照「漸層」→「陰影」選擇「較亮的部分」的順序為頭髮上色。

 ① 先 選 擇「水彩筆」工具　 ②畫筆直徑選擇「14」

 ③選擇「前景色」

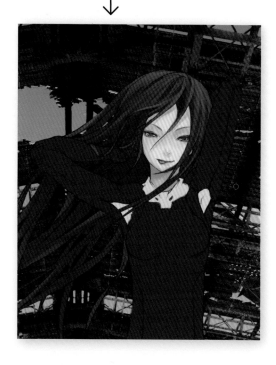

03 接下來選擇「金屬2」圖層後，在腳部加上流利的光澤，讓其看起來有金屬的感覺。

─── ①選「金屬2」圖層

②圖中為著色前的狀態

↓

 ③選擇「水彩筆」工具　 ④畫筆直徑選擇「30」

 ⑤選擇「前景色」

⑥加上流利的光澤

↓

 ⑦選擇「調色刀」工具　 ⑧畫筆直徑選擇「6」

 ⑨選擇「前景色」

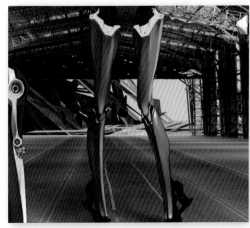

⑩加入更強的光澤

04 接下來另外新增胸部與腹部的圖層，塗上紅色之後以進行顏色調整。然後把塗滿紅色的圖層的混合模式設為「覆蓋」重疊上去。

 ②選「塗滿」工具

 ③畫筆直徑選擇「6」

 ④選擇「前景色」

①新增一個圖層，並且把名稱改為「顏色調整」

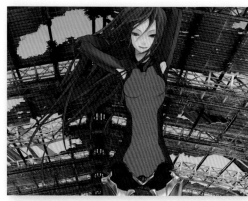

⑤身體前方塗上紅色

⑥把「顏色調整」圖層的混合模式設定為「覆蓋」

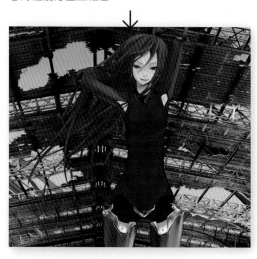

05 腳的部分也同樣會用紅色的「覆蓋」合成，由於考慮往後還會調整顏色，所以「顏色調整」圖層就不與其它圖層合併了。

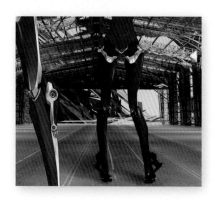

06 接下來要塗色的是腳部接合處的部分，在設定上銀色部分是反射率較高的金屬，黑色部分則是像陶瓷般的材質。不管哪一個都加上幾乎沒有反射的暗淡光澤。

 ①選「鉛筆S」工具

 ②畫筆直徑選擇「1.5」

 ③選擇「前景色」

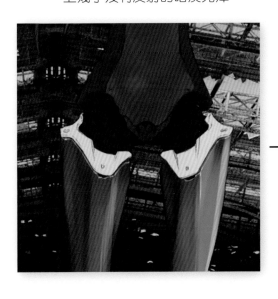 →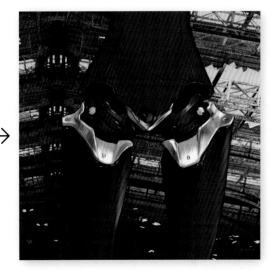

07 腳掌部分塗成鉻系的黑光金屬，較然是比較小的部位，但是構造卻相當複雜。

 ①選「鉛筆S」工具

 ②畫筆直徑選擇「3」

 ③選擇「前景色」

 →

材質與光的關係

在筆者決定物體的質感的時候，會先預想如略圖般的場景與模特兒。雖然圖層的結構不如下圖那樣細分，不過思考的方法是以3DCG的Shader(計算顏色的軟體)為基礎。由於還有很多各式各樣Shader模型，

有興趣的讀者可以參考3DCG書籍，筆者認為會有很大的發現。多方接觸這方面的知識，就算不是使用3DCG的軟體，光是使用Photoshop或是SAI也能使用手中的畫筆營造出3D的感覺哦！

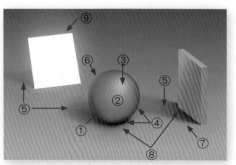

①柔和質感的物體面對面光源的情形

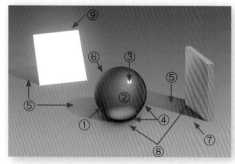

②金屬質感的物體面對點光源的情形

為了讓各種要素在2D上再現，而在Photoshop上合成的例子

DATA

筆者有另行發佈能夠再現「柔和」及「金屬」材質的「material 001.psd」供讀者下載，可以直接顯示/隱藏各圖來確認效果

①環境…物體暗部的顏色
②漫射…擴散的反射光，正對光源部分的顏色
③反光…光源直接反射的部

分，就是光澤的意思。橡膠或皮膚等素材的光澤較弱，邊界比較不明顯。金屬或亮光漆的光澤就比較強，邊界也比較明顯
④反射…鏡面材質的話會出現對稱的明顯反射，塑膠或金屬加工面等的反射就會比較模糊，皮膚等材質嚴格來說，只會有一點點的反射
⑤陰影…用混合模式的「色彩增值」重疊，不只是單純用黑色去增值，在白天的野外是藍色，而室內的話，會依光源色的補色不同，陰影顏色也會有所不同。另外，如果是面光源，物體離越遠，陰影的界線也會越模糊。而如果是點光源的話，就幾乎不會變模糊了
⑥反光…就是指反光板的反

射，背光或是地面的反射光等，符合光源的設定
⑦Global illumination…全局照明，來自附近物體的有色反射，環境光等
⑧Ambient occlusion…環境光遮蔽，在密閉空間中且沒有間接光所呈現的黑暗，適合角落及設置面
⑨強光…超越R：255、G：255、B：255強光的地方所造成的曝光過度，由於在PC上用白色表現的光量有其界限，所以需要與模糊光重疊才能呈現曝光過度

推薦的參考圖書
「[digital]LIGHTING & RENDERING 第2版」Jeremy Birn著 NEW RIDERS

08 由於左邊的人物比起草稿來說有點弱的感覺，所以這裡直接對整個圖層群組變形。用功能列表→「圖層」→「任意變形」功能之後，在變形控制框出現後就按住Ctrl鍵，再拖曳控制框的四個角落，就可以進行傾斜變形（與Photoshop相同的動作）。這裡由於視角歪掉了，所以不只是調整角度而已，也要加上傾斜的變形。因為任意變形的使用次數相當頻繁，把它登錄在鍵盤快速鍵上的話，就可提升作業效率了。

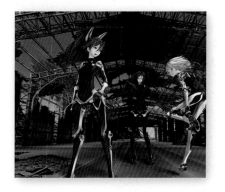

①選擇「選取工具」

②選擇「任意變形」項目

09 這樣在SAI做人物的塗色階段就完成了，剩下的就在Photoshop上調整。

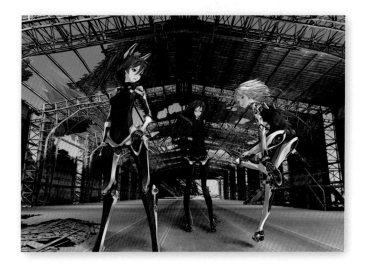

陰影與背景的微調整

01 從這開始把作業移到Photoshop上，使用Photoshop開啟合併背景前與在SAI儲存的PSD檔案。

02 這裡開始，使用「複製群組」功能把背景追加到人物的文件中。

在人物的文件中，把「背景」圖層群組追加到這裡

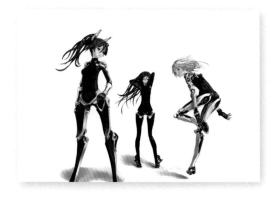

03 在背景的「圖層」面板中對「背景」群組點擊右鍵→選「複製群組」，然後在跳出來的「複製群組」視窗中的「儲存名稱」→從「文件」列表中選擇人物的文件名稱。

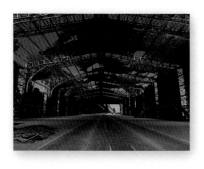

①選擇「背景」圖層群組後，在點擊右鍵跳出來的選單上面點擊「複製群組」

②在「複製群組」視窗中，「儲存名稱」圖層群組→從「文件」列表中選擇人物的文件名稱

 TECHNIQUE

注意SAI的圖層群組的「預設」

雖然Photoshop與SAI的「圖層群組」功能是互通的，但是SAI的混合模式設為「正常」這邊是與Photoshop不同的。這時在圖層群組內設定「色彩增值」的結果，到了圖層群組外就會變成「正常」，「色彩增值」以及「覆蓋」都不會被正確處理。這個情形只要把圖層群組的混合模式設「穿過」的話，就可以解決了。

①若「圖層群組」在Photoshop建立的話，標準的混合模式就會是「穿過」

②如果「圖層群組」是在SAI建立的話，標準的混合模式則是「正常」

04 這樣就在人物的文件的「圖層」面板中，追加「背景」圖層群組了。

①追加「背景」圖層群組了

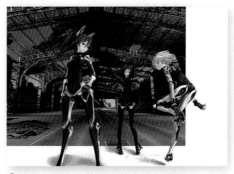

②雖然已經在人物的文件中追加背景了，但是大小並不相符

05 在「圖層」面板中選「背景」圖層群組，然後可使用「任意變形」（Ctrl+T→Shift+拖曳）來調整大小與位置。

①選擇「背景」圖層群組

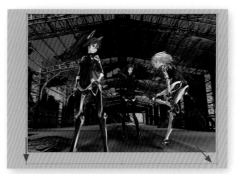

②拖曳3個角落的控制點，調整背景的大小

06 接著選擇「地面陰影」圖層後，把混合模式設為「色彩增值」，並在灰色之中加入一點點藍色。腳掌等較接近人物部分的陰影要濃一點，離得越遠則要越淡，並且要把陰影的輪廓模糊化。這就是光源為面光源的時候，加上陰影的方法，相當於太陽被雲層遮住或是靜態攝影的光源。若是日光直射、閃光燈或是聚光燈的時候，就算陰影與本體的距離拉開，邊緣也不會有模糊的現象。

②把筆刷設定「轉換」以及「噴槍」和「平滑化」

③在灰色中加點藍色調整陰影的顏色

①選擇「地面陰影」圖層

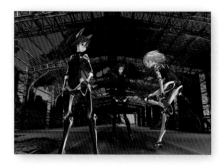

✎ TECHNIQUE

適用陰影色的補色（對比色）

陰影色為加上主光源的補色（色輪中180度相反方向的顏色，黃色藍色互為補色，紅色綠色也互為補色）的效果。太陽光的色溫約為5,500K～6,500K，而比較起在PC的畫面上一般的白色（9,300K），黃色的部分要稍微強一點。因此在3DCG中太陽光的光源色並不是純白，而是加了少許黃色的設定。如果環境光為白色以外的光源，人類的大腦為了防止視神經的疲勞，會在視網膜上做出補色。如果環境光為白色以外的光源的話，人類的大腦為了防止視神經的疲勞，會在視網膜上做出補色。而這個功能在插畫上重現的方法，為使用陰影色補色的理由之一。在PIXAR（皮克斯）的卡通或遊戲CG等作品之中，就可以看到許多實際的例子。當然並沒有「非這樣做不可」的規定，但是作為讓作品更加自然的常見手法之一，還是學起來比較好。

07 新增一個「調整人物陰影」圖層，並且把混合模式設定為「色彩增值」，用來調整角色的陰影。

②把混合模式設定為「色彩增值」

①新增一個圖層，並且把名稱改為「調整人物陰影」

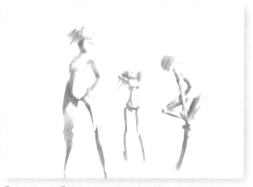

③新增一個「調整人物陰影」圖層，用來調整人物的陰影

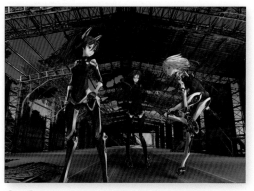

④在「調整人物陰影」圖層中稍微加強陰影

08 調低天空的彩度，讓整體的色調進行某種程度的調整。

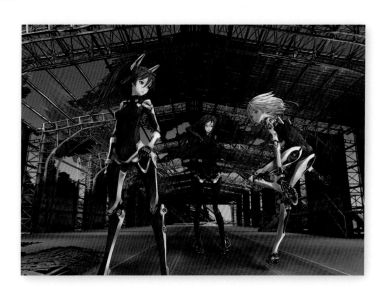

讓緊身衣加上材質

01　接下來製作緊身衣的材質，雖然與SAI的「鉛筆S」一樣是複印紙的材質，不過這裡要介紹的是在Photoshop上製作的方法。這裡使用衛生紙包著鉛筆筆芯，在影印紙上平均的塗抹。

↓ DATA

這裡材質為贊助資料，可以在網頁（請參考P.006）中下載

02　因為還有不需要的斑點，所以使用「複製圖層」把「背景」圖層複製後，再使用功能選單→「影像」→「調整」→「負片效果」功能。然後把混合模式設定為「加亮顏色」，並且使用「色階」功能調整，製作出一個高對比的圖片。雖然進行到現在就可以直接使用了，不過還是經過裁切之後，再登錄才比較方便。

②把混合模式設定為「加亮顏色」

①選「背景」圖層後，在選單上點「複製圖層」功能，然後新增一個「背景 拷貝」圖層

03　裁切成適當大小後，使用功能列表→「編輯」→「定義圖樣」之後，就可以做為「圖樣覆蓋」的材質來使用了。

04 用「圖層樣式」的「圖樣覆蓋」把做好的複印紙材質貼到左邊人物的「衣服」圖層。

③把混合模式設定為「覆蓋」

①點擊2次「衣服」圖層，叫出「圖層樣式」視窗

②選「圖樣覆蓋」項目

④設為剛剛製作的圖樣，不透明度設為「12%」，縮放為「106%」

05 在左邊人物的衣服上加上圖層樣式。

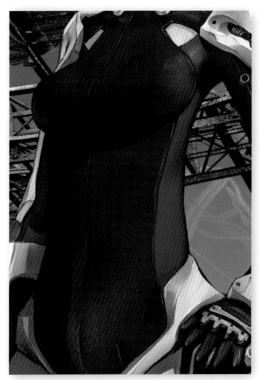

①加上圖層樣式之前的狀態

→

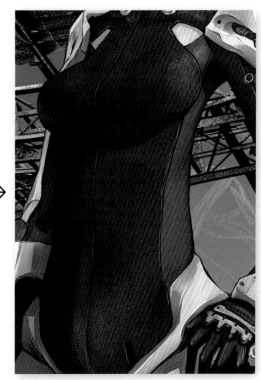

②加上圖層樣式之後的狀態

06 接下來複製左邊人物的衣服所使用的圖樣，貼到右邊人物上。首先選擇左邊人物的「衣服」圖層後點擊滑鼠右鍵，然後點擊「拷貝圖層樣式」。

①選「衣服」圖層後，用滑鼠右鍵點擊

②點擊「拷貝圖層樣式」

07 接下來對右邊人物的「衣服2」圖層點擊右鍵，選擇「貼上圖層樣式」。也可以在圖層面板上選擇數個圖層（按住Shift或Ctrl並點擊滑鼠左鍵）後，一口氣把圖層樣式貼到數個圖層上。

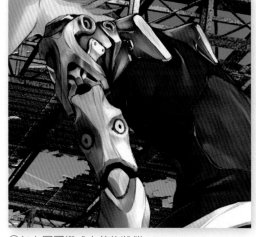

①加上圖層樣式之前的狀態

↓

④加上圖層樣式之後的狀態

③點擊「貼上圖層樣式」

②選擇「衣服2」圖層後，點擊滑鼠右鍵

地面與縱深的修正

01 接下來為了讓在鏡頭前面的地面明亮一點，所以新增一個「地板漸層」圖層，畫上讓鏡頭前右方亮一點的白色漸層。完成後，把混合模式設定為「覆蓋」即可。

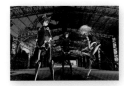
③加上漸層前的狀態

④鏡頭前較亮的漸層
（為讓白色明顯點，把背景設為黑色）

②把混合模式設定為「覆蓋」

①新增一個圖層，並且把名稱改為「地板漸層」

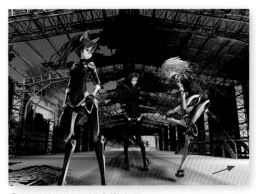
⑤鏡頭前的部分就會變亮了

02 再來要讓工廠裡面暗一點，做出視覺的深度。新增一個「工廠遠近漸層」圖層，加上越裡面越暗的漸層後，把混合模式設定為「覆蓋」。在製作漸層的時候，各自圈選出牆壁、地板及天花板的區域，再做出放射狀的漸層，在邊緣重疊的角落部分要暗一點。

③做出越裡面就越暗的放射狀漸層

②把混合模式設定為「覆蓋」

①新增一個圖層，並且把名稱改為「工廠遠近漸層」

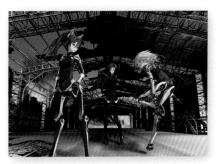
④越裡面就會變得越暗

03 因為對於廢墟而言，地板實在太過於漂亮，所以要在地面貼上破碎的水泥材質。新增圖層後貼上水泥的材質，再把混合模式設定為「覆蓋」。

③貼在地面上的水泥材質

②把混合模式設定為「覆蓋」

①新增「圖層2」圖層

④在「圖層2」貼上水泥材質後，使用「任意變形」功能，將材質配合地面形狀變形

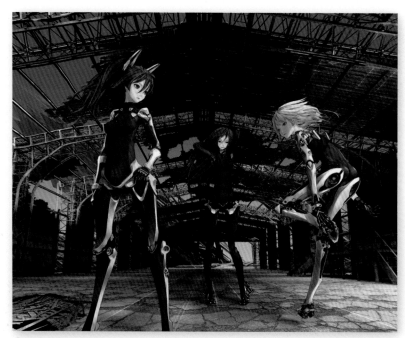

⑤漂亮的貼上材質了

04 接下來要配合破碎的水泥材質消除車道線,並且畫上工廠與遠景之間的霧。先使用圖層遮色片消除車道線,在工廠與遠景之間的霧則是使用自創工具預設集「雲2」來畫。

①「道路」貼上材質的狀態

②新增圖層遮色片,把部材質上部分的車道線消除

③在工廠與遠景之間新增一「霧」圖層,加上霧

④霧是由自創工具預設集「雲2」所畫

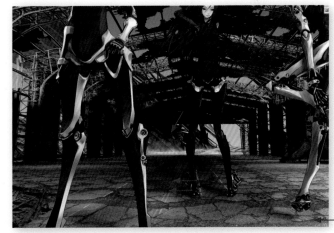

(🔽) DATA

Photoshop的自創工具預設集「雲2」,可以在網頁(請參考P.006)中下載

⑤部分的車道線不見了,而且裡面也出現霧了

製作不規則圖形

01 由於筆者想要利用不規則圖形來代替雲的部分,所以,這裡要使用的包含Windows版本以及Mac版本的不規則圖形產生免費軟體「Apophysis」(http://www.apophysis.org/)。首先,可在左邊的模組列表中挑戰。

02 點擊上方的「Editor」圖示,然後調整變數及畫面中的三角形,編輯出喜歡的形狀(如果不習慣的話,會不太容易出現自己想要的圖形)。

03 編輯出理想的形狀的話,就可以使用功能列表上面的「File」選擇「Export Frame」來儲存圖片。

04 在Size區塊中的「Width」以及「Height」項目,使用下拉式選單選大小(2,048×1,575)。從開始到製作完成,只花了一點時間而已。

05 接下來使用Photoshop開啟儲存的不規則圖形，然後切換到「色版」面板之後，按住Ctrl並且點擊「紅」色板選「紅」色板的白色部分後，再複製到新圖層上並塗滿白色（前景色選白色，然後就按下Alt+Backspace鍵）。

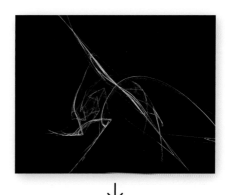

↓

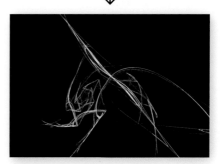

③把「紅」色板複製到新圖層上，並且填滿白色

①選擇「色版」面板

②按住Ctrl後，再點擊「紅」色板

06 接下來把不規則圖形複製到背景中，貼到天空。

新增「Fractal」圖層之後，貼上不規則圖形

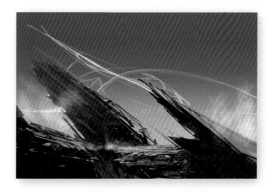

07 接著再使用功能列表→「編輯」選擇「任意變形」功能，對剛剛貼上的不規則圖形變形。

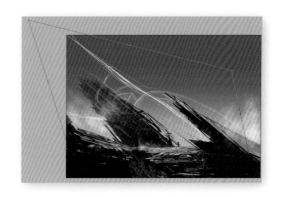

08 接下來使用「橡皮擦工具」把雲的部分變薄，使其與背景融合。

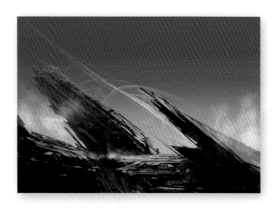

09 接著把人物的不透明部分做成圖層遮色片，然後用「色調曲線」微調對比度。這裡「色調曲線」的變數還沒決定，另外「色調曲線」對其他部分的調整等，還需不少調整。

使用「色調曲線」調整

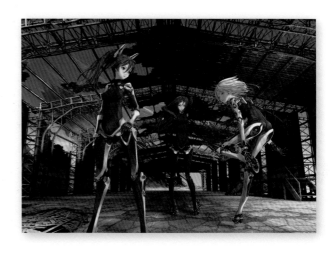

✏ TECHNIQUE

圈選人物的選取範圍方法

對「人物」圖層群組按「Ctrl+Alt+E」鍵後，就可以複製該圖層群組的合併圖層。接著只要按著Ctrl鍵並對複製的圖層點擊滑鼠左鍵「圈選選取範圍」，再點擊圖層面板下方的「增加圖層遮色片」按鍵，或是直接把該圖層當成調整圖層。

最後調整

01 接下來調整顏色做出幾個版本，雖然純白色天空的「004」令人難以割捨，但還是以平衡度較好的「001」作為基礎來進行最後的調整。如果一直待在電腦螢幕前的話，就會導致對畫作的印象被固定住，而且判斷力會下降。這時最好深呼吸一下，看一下寫真集等等。

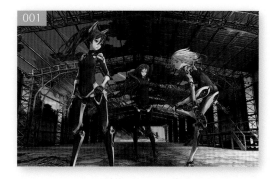

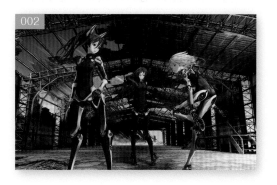

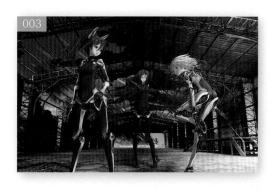

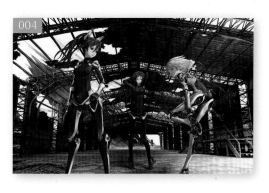

使用色調曲線表現出金屬的質感

把色調曲線調整為波浪狀的話，就可以表現出如同反射率高金屬般的質感。下圖的例子並非最後完成的狀態，只是一個調整稍微極端的例子。在金屬中以藍色系為中心的7種顏色，把混合模式設定為「顏色」後加到圖層中。

①如果把曲線調成波浪狀的話，亮色與暗色就可以實現交換效果

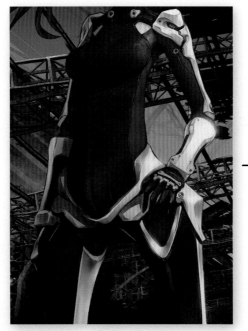

②使用「色調曲線」調整前的狀態

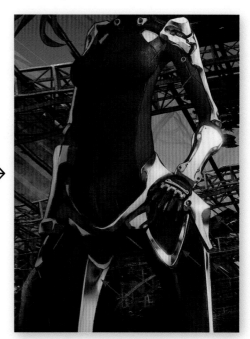

③使用「色調曲線」調整後的狀態

用濾色表現出強光

將混合模式設定為「濾色」的柔和筆刷，然後也把混合模式設定在「濾色」的圖層上的話，就可畫出發出強光部分的強光（閃耀）效果，也可以表現出曝光過度的效果了。

曝光過度的效果常常出現在直接反射光源的部分上面，會發出比RGB色彩模式的白色（255、255、255）還要亮的強光的中心部分。

②把混合模式設定為「濾色」

①在「強光」圖層中畫上光澤

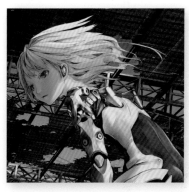

③在光澤的部分加上閃光

右圖為把筆刷的混合模式設定為「濾色」的例子，多塗幾次的話明亮的部分就會漸漸變白。由於不管前景色的RGB哪一項為「0」時都不會改變成白色，所以重點就是稍微降低彩度來畫畫看。

①新增一個圖層，把混合模式設定為「濾色」

②把筆刷的混合模式設定為「濾色」

③選擇前景色

02 右圖為完成圖,P.207的
001以後的調整如下:

- 經過「覆蓋」調整讓畫面
 有重點(左邊為藍色,右
 邊為黃色的感覺)

- 由於左邊人物有馬尾的
 關係,看不太到後面的
 天花板,所以把天花板
 刪掉一點

- 調整各角色的緊身衣還
 有金屬部分的對比(色調
 曲線)

- 在外側加上黑色漸層,
 把重點集中在中間

- 檢討背景的顏色

- 調整左邊地面坑洞的位
 置

- 使用色調曲線把右邊人
 物的緊身衣,從黑色變
 為白色

- 調整人物的陰影、光澤
 以及強光效果

- 整理圖層的結構,讓調
 整人物的位置變得更簡
 單。

- 調整圖層、覆蓋、柔和
 光等圖層項目

📥 DATA

完成後的PSD檔案(高解析度版
及低解析度版),可以在網頁(請
參考P.006)中下載

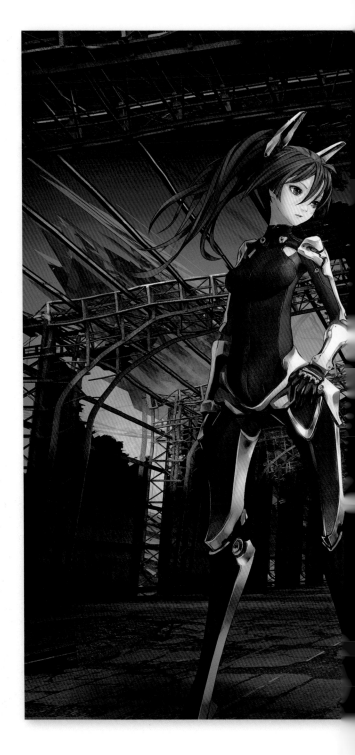

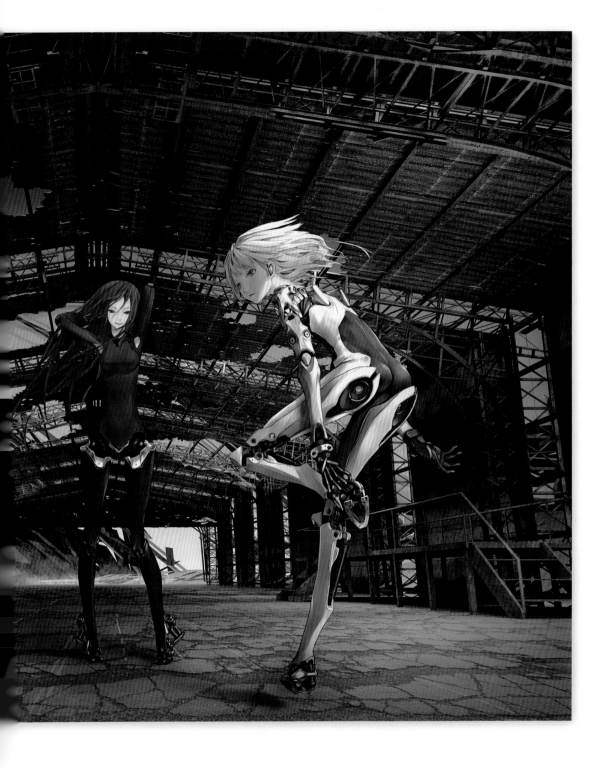

直向排版的討論

01 最後研究利用裁剪及再配置,來搭配直向排版的作品。由於封面需要有標題空間,所以作品的上方需要空出一點空間。最後以③為基礎,經過調整顏色的平衡度之後做為封面。

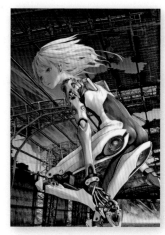

①將右邊人物放大的作品,讓整張圖變得相當搶眼

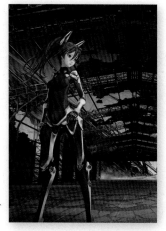

②只配置左邊人物為主的作品

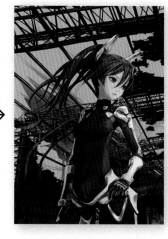

③由於畫面稍微樸實了一點,所以把鏡頭集中在人物上

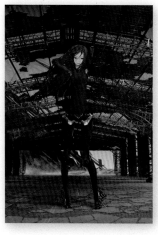

④以中間人物為中心的作品,會有安定感、也可根據設計圖來約束版面,但是角色會稍不顯眼。而且中間人物的解析度並不高,所以人物無法再放大了

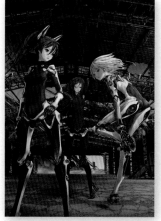

⑤配置3個人物的作品,由於構圖被壓縮,讓畫面有點凌亂。雖然因為視線不再交錯,而有調整的必要,但是說不定可以作為技巧書的封面

CHAPTER.04

彩圖與線稿圖集

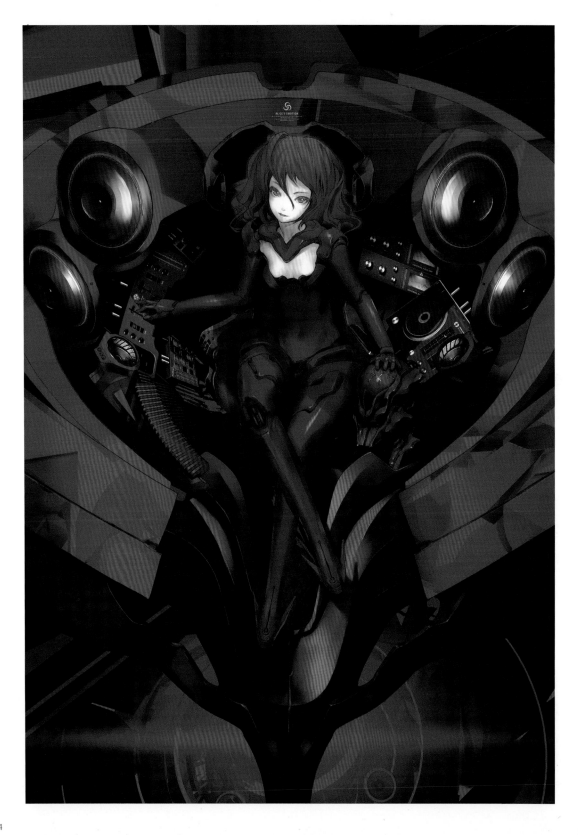

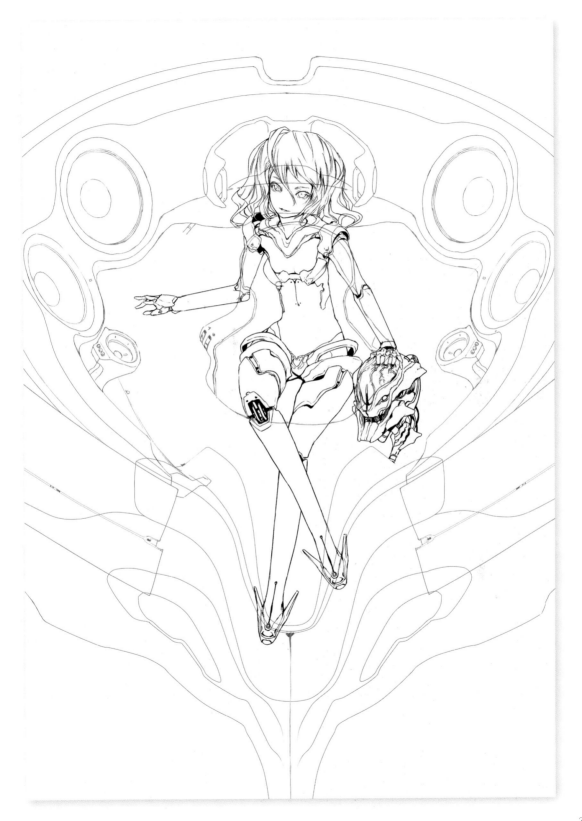

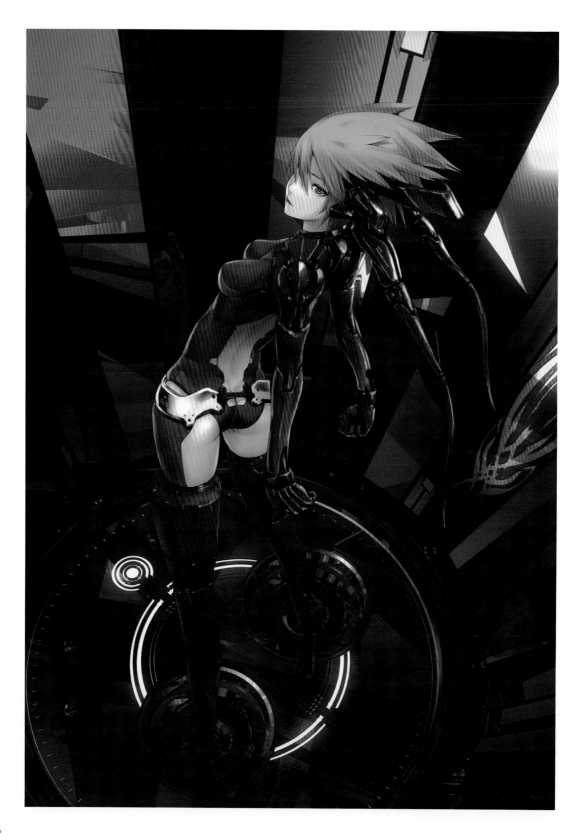

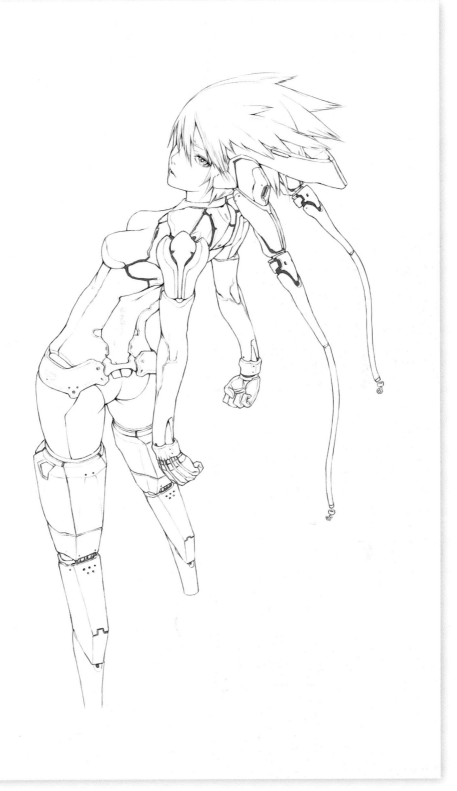

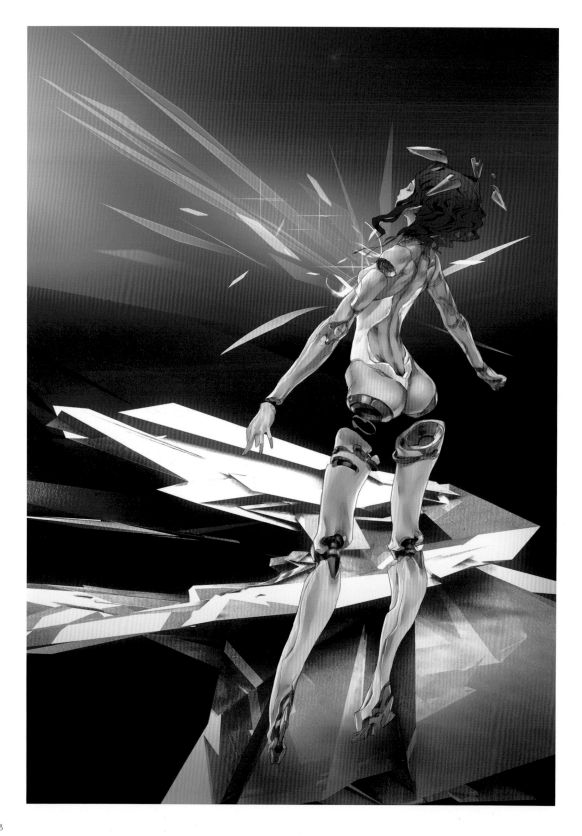

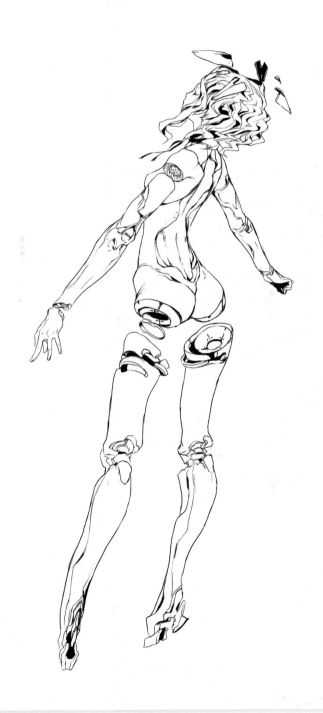

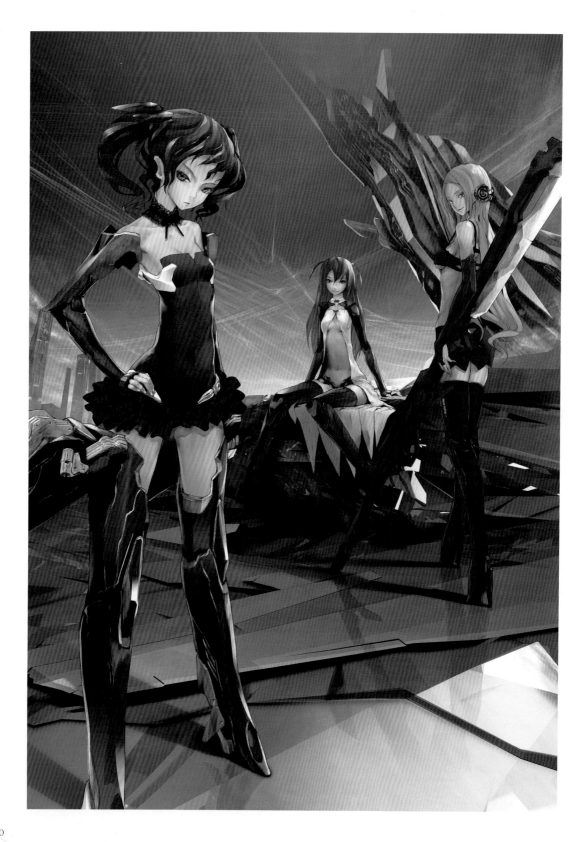

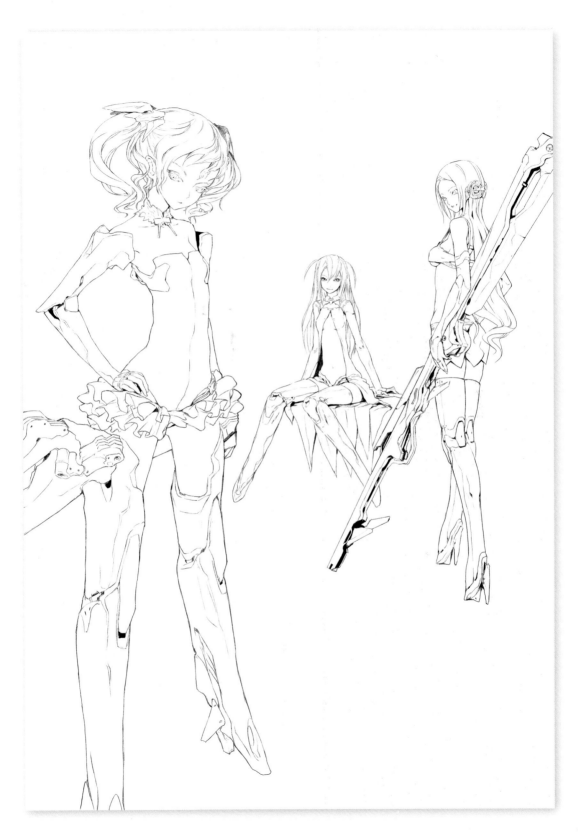

後記

　　一般來說，在繪圖的時候不能一味的憑借著自己的技巧作業，以「可以做到」為前題來作業的話，繪畫就會流於形式而變得無趣了。重要的是，要一直保有追求新事物的心。

　　檢討草稿與概念，一直以來都是非常需要花費時間的事。完成一幅作品的背後，代表著無數因小缺點而放棄的草稿。雖然筆者常常會覺得嘗試新畫法時，所需要的時間控制等瑣事很麻煩。但是將每次小失敗的經驗累積起來，不管對於作品的品質提升或是自己能力的提升都是相當重要的。

　　藉由這次完成作品的經驗，將自己的手法徹底改變的體驗，讓筆者學習到了很多。雖然一下畫這邊一下畫那邊的作畫手法常常可以在本書中看到，但是其實平常是更為混亂的情況，而且一直重畫人物的姿勢直到完成為止的狀況也並不少見。雖然在畫草稿的時候，就已經清楚地能想到完成後的影像也會不錯，但就是常常無法做得到。品質與效率之間的等價交換，是非常困難的事。

　　繪畫的技術說到底是還是一項專業的技巧，就算大腦學會各式各樣的技術，手也不會隨心所欲的動起來。經過時間與思考錯誤的累積，筆者終於感覺到可以畫出上得了檯面的插圖。不管做什麼事，沒有下過功夫累積經驗的話都會無法達成的。

　　幾年前自己畫的插圖，現在看起來有時也會像是其他人所畫的一樣，而這次所畫的作品當然也不例外。數年之後，筆者也打算回過頭來好好反省，並繼續鑽研。畫作是可以反映技巧與心的畫布，時時刻刻都全力傳達感受到的感動，雖然常常也有「畫不出跟那個時候一樣的畫」的情況，但這樣並不是說技術退步了，而是無法保有一樣的心情的原因。

　　果然還是畫自己所喜歡畫的事物最好了，加上如果各位讀者也能夠喜歡自己的畫，那就是最完美的了。

　　最後在此感謝大家的閱讀。

<div align="right">redjuice</div>

BAMBOO™ MANGA

PEN & TOUCH

Wacom 推出嶄新無線互動式 Bamboo Manga 數位繪圖板，創作與繪製漫畫影像更加輕鬆容易。小巧的繪圖板搭載 Corel® Painter™ Essentials 4，此軟體能將所有電腦變身為數位畫布，將 Bamboo 觸控筆變成多功能畫筆。Bamboo Manga 專用的 openCanvas® Lite (Win) 是專為 Wacom 開發。此創意軟體讓使用者能夠繪製出平順的線條、活潑生動的色彩，同時還能享受展現藝術天份的無限可能。無論是修飾、編輯或從零開始創作，Bamboo Manga 都是完美的使用工具。

www.wacom.asia/tw